《魔王》、《鱒魚》、《野玫瑰》，
藝術歌曲之王與他的浪漫主義情懷

舒伯特的
不朽樂章

主編
劉一豪，景作人，音渭

Franz Schubert

他的生命本身就是一種不間斷音符的表述

以一首首淒美的聲樂套曲，向生命作最後的深情告別
早期浪漫主義音樂代表人物╳古典主義音樂的最後一位巨匠
《天鵝之歌》、《美麗的磨坊女》、《冬之旅》……

崧燁文化

目錄

目錄 ————————————

代序 —— 來赴一場藝術之約

每個人都與藝術有緣。

不管你是否懂音樂，總會有一些動人的旋律在你人生經歷的各個場合一次次響起，種進你的心裡。

不管你是否愛音樂，總會有一些耳熟能詳的名字被一次次提起，深深刻在你的腦海裡，構成你的基本常識。

總有一次次的邂逅，你愕然發現某一段熟悉的旋律是來自某一位音樂巨匠的某一首經典名曲，恰如卯榫，完成了超越時空的契合。

永恆的作品，永恆的作者，是伴隨我們的文明之路一直前行的。而這套書，便是一封跨越世紀的邀請函，翻開它，來赴一場藝術之約。

它講的是音樂家的人生，同時用人生的河流串起每一處絕妙的風景，即音樂家們的作品。他們的生命從哪裡開始，他們有怎樣的家庭、怎樣的童年、怎樣的愛情、怎樣的病痛，又怎樣成長、怎樣探索、怎樣謀生，那些偉大的作品又是在什麼情況下誕生……你會在這裡一一找到答案。

他們其實不是藝術聖壇上那一張用來膜拜的畫像，而是跟我們每個人一樣，有血有肉，有哀有樂。巴哈（Johann Bach）一生與兩位妻子結婚，生有 20 個子女，但只有 10

代序

個存活；天才的莫札特（Wolfgang Mozart）只有短短35年的人生，而舒伯特（Franz Schubert）更短，只有31年；華格納（Wilhelm Wagner）娶了李斯特（Franz Liszt）的女兒；布拉姆斯（Johannes Brahms）是舒曼（Robert Schumann）的學生；貝多芬（Ludwig van Beethoven）中年失聰；舒曼飽受精神病的折磨……每一首曲子，都不再是唱片上的音符，而是與鮮活的生命相連繫。你從未如此真切地感受那些樂曲是由怎樣的雙手來譜寫和演奏的。

當這許多位音樂家彙集在一起，便串起了一部音樂史，他們是音樂史的鍊條上最璀璨的珍珠。每一位藝術家都不是孤立的，而是互相呼應，他們是自己傳記中的主人翁，同時又是其他傳記主人翁的背景。有時，幾位名家同時出現或前後承接，你會發現他們在時間和空間上竟如此相近，你彷彿來到了19世紀維也納的鼎盛時期，教堂的管風琴、酒館的樂隊、音樂廳的歌劇、貴族城堡的沙龍，處處有音樂繚繞。你與他們擦肩而過，他們正在去宮廷演奏的路上，正在教堂指揮著唱詩班，正在學院與其他派別爭論。

你的音樂素養不再停留在幾段旋律、幾個名字上，你與藝術的連繫更加緊密。你會在一場音樂會上等待最精彩的樂章，你會在子女接受音樂教育時找出最經典的練習曲，你會在某個地方旅行時說出哪位音樂家曾與你走過同一段路。

更重要的 —— 你會更加深刻地感受到藝術的美好，享受精神的盛宴。貝多芬的《命運交響曲》（*Fate Symphony*），那雷霆萬鈞的激昂力量；舒伯特的《小夜曲》，那如銀河繁星般浪漫的夢境；華格納的《婚禮進行曲》，那如天宮聖殿般的純潔神聖；柴可夫斯基（Pyotr Ilyich Tchaikovsky）的《第一交響曲》，那如海上旭日般的華美絢爛⋯⋯

<div align="right">林錡</div>

代序

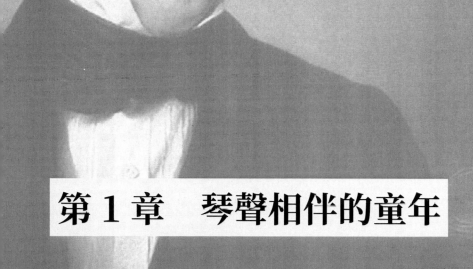

第 1 章　琴聲相伴的童年

舒伯特一家

　　1770 年到 1830 年是音樂之都 —— 維也納最偉大的歷史時期，這個連空氣中都飽含音樂分子的城市，簡直可以與伯利克里時代的雅典、伊麗莎白時代的英國相媲美。著名的音樂家舒曼生動地描述了當時的維也納：

> 有著聖斯德望主教座堂和美貌淑女的光彩煥發的維也納，靜臥在鮮花盛開的溪谷之中。多瑙河的無數銀帶迴繞其間，傾斜的谷坡緩緩向上鋪展，伸入愈來愈高的崇山峻嶺。啊！維也納，有多少偉大的德國音樂巨匠的珍聞逸事縈繞著這個城市，它真是一塊培育音樂家思想的肥沃土壤啊！往往我從高山上眺望這個城市，就想像到貝多芬怎樣凝眸注視著遙遠的阿爾卑斯山脈，莫扎特又怎樣富於幻想地目送著多瑙河往天際流逝。
>
> 浩蕩的河水，在蒼翠的樹叢和密柳之間時隱時現。我也想像到，年老的海頓怎樣佇立在史蒂芬塔前，為這使人目移神奪的巍峨建築而搖頭讚嘆。多瑙河、聖斯德望主教座堂、遠方的阿爾卑斯山 —— 這一切都消融在天主教氤氳的輕煙淡霧之中，這就是維也納的圖景。眼底展開的這令人迷醉的風景扣動了我們從未發響的心弦，使其發出美妙的音響。每當聆聽舒伯特的生氣盎然、富於明快的浪漫情調的交響曲時，這座城市就比任何時候都更清晰地浮現在我眼前，我也就完全明白，正是在這個地方，才能夠產生如此美妙的作品。

　　維也納音樂的黃金時代的榮光，得益於外來的天才。不要說格魯克、海頓、莫扎特、貝多芬等耳熟能詳的大師，更不要說薩列里、吉羅維茲、胡梅爾等不太耀眼的明星，他們都聚集到了奧地利帝國首都這一著名的音樂之城。這個城市無論過去還是現在，對外來人口都有特別的吸引力。

　　這一時期的大作曲家中，只有舒伯特出生於維也納。

　　1797 年 1 月 31 日，一個晴朗溫暖的冬日下午，法蘭茲·澤拉菲庫斯·彼得·舒伯特出生在維也納市郊一間擁擠吵鬧的公寓裡。不過，舒伯特的父母並不是土生土長的維也納人，他們都是外來人員。舒伯特的父親法蘭茲·西奧多爾（1763 　—1830）來自土地肥沃的莫拉維亞農村，母親伊麗莎白·維茲（1756 —— 1812）則是貧瘠多山的西里西亞一位鎖匠的女兒。他們在維也納相識，並於 1785 年結婚。結婚的時候，舒伯特的父親 22 歲，幾乎比他已經懷孕的新娘小 7 歲，不過年齡的差距並沒有阻擋二人的幸福生活。在以後的 30 年中，辛勤不懈的法蘭茲·西奧多爾成為一名受人尊重的教師，在維也納享有很高的聲譽，而他勤勞的妻子伊麗莎白則負責家庭日常事務。作為妻子，伊麗莎白是幸福的，而作為母親，卻是痛苦的。伊麗莎白在 15 年的時間裡生了 14 個孩子，由於疾病和營養不良，其中 9 個孩子先後夭折，最終只有 5 個孩子長大成人，他們分別是：

法蘭茲・伊格納茲（1785 年 3 月 8 日 —— 1844 年 11 月 20 日）

斐迪南・盧卡斯（1794 年 10 月 18 日 —— 1859 年 2 月 26 日）

法蘭茲・卡爾（1795 年 11 月 5 日 —— 1855 年 3 月 20 日）

法蘭茲・彼得・舒伯特（1797 年 1 月 31 日 —— 1828 年 11 月 19 日）

瑪利亞・泰瑞莎（1801 年 9 月 17 日 —— 1878 年 8 月 7 日）

在眾多孩子中，舒伯特是 14 個孩子中的第 12 個，在活下來的孩子中排行第四，遺憾的是舒伯特是五兄妹中去世最早的，只活了短短 31 年。法蘭茲一家人先是住在一個叫「紅蟹公寓」的地方，舒伯特即出生在這裡。現在這棟房子依然保存著，裡面共有 16 套房間，舒伯特一家租用其中的兩套。當時他們住在一樓，舒伯特就出生在一樓的一個房間中。為了維持一家人的生計，西奧多爾創辦了一所小學。他顯然是一個很有能力的教師，因為學生越來越多，他不得不把他們分成兩班，每班 100 人，輪流上課。憑藉長期辛勤的勞動，在舒伯特 4 歲的時候，西奧多爾在附近買了一棟名為「黑馬」的公寓，全家人都搬進了這棟獨立的小房子。這裡不僅是一家人的住所，也是學校的所在地。

房子外觀很樸素，前面有一個可愛的小院子，種滿了花草和櫪樹，站在院子裡可以望見附近十二使徒教堂的兩座鐘塔。幼小的舒伯特經常一個人在院子裡玩耍，聽著教堂的鐘

聲、正屋傳來的朗朗書聲，看著天邊懶洋洋漂浮的白雲，默默出神。

老西奧多爾認定教書是一個衣食無憂的職業，他為孩子們全安排了這條路，等他們一長大，就立刻讓他們幫忙教課。小舒伯特也不例外，如果不是早早就顯露出了非凡的音樂天賦，我們的小舒伯特將會成為一名衣食無憂的教師，世界上將少了一位天才的音樂家。事實上，舒伯特的大哥伊格納茲就繼承了父親的職業。伊格納茲是西奧多爾的長子，不幸的是他是個駝背。中學畢業之後，伊格納茲就做了父親的助手，後來父親在 1830 年去世之後，他接管了學校。從舒伯特的書信可以看出，他和伊格納茲的關係非常親近，因為伊格納茲與舒伯特非常相似，也是個自由思想者，常常反抗他們嚴厲、虔誠、愛國、頑固的父親。

在所有兄弟中，斐迪南似乎和舒伯特最親密。斐迪南是家裡的第二個兒子，但卻是年輕一代的領袖。他酷愛音樂，是一個優秀的音樂家和熟練的作曲家，不過他沒有自由發展自己的興趣愛好，而是和大哥一樣繼承了父親的職業。

1810 年，他開始在父親的學校中教課，在擔任了多種職務之後，他後來在安娜街的帝國皇家培訓學校教課，並最終成為該校的校長。1820 ～ 1829 年代中期是舒伯特十分艱難的時期，他寫了一封信給斐迪南，信中提到了他們彼此懷

有的強烈感情：「你，只有你，是我最真摯的朋友，每根神經都跟我的靈魂牽繞在一起。」在舒伯特生命的最後幾個星期中，斐迪南一直陪伴在他身邊，悉心照料，讓舒伯特順利走完人生的路程。卡爾是舒伯特的三哥，他是一位優秀的畫家，只比舒伯特大 15 個月。目前，人們對卡爾的了解很少，他和舒伯特之間沒有留下書信。不過，卡爾卻是舒伯特生活和藝術上的「孿生兄弟」。從目前的資料可知，舒伯特在 1828 年接觸了格拉茲（奧地利東南部城市） 的一些有影響的朋友，請他們支持卡爾在那裡從事繪畫教學方面的工作。

在五兄妹中，瑪利亞‧泰瑞莎是最長壽的一位，她去世時已經將近 80 歲了。在當時的社會，婦女是沒有什麼就業背景的，所以關於舒伯特的妹妹瑪利亞‧泰瑞莎，我們知之甚少，只有關於她生孩子的一點資料。1824 年，斐迪南在給舒伯特的信中寫道：

> 卡爾兄弟生了一個小斐迪南，我是那孩子的教父，他還活著。蕾西（瑪利亞‧泰瑞莎的暱稱）雖然生了一個強壯、健康的女孩，卻沒有能享受多久快樂，因為孩子只活了 12 天或 14 天。對第一胎嬰兒死亡的悲痛，使蕾西幾近瘋狂，以致臥床數週。幸運的是，她如今已度過了令人焦慮的危險期，似乎已經認命了。

從舒伯特的家族情況來看，他並沒有顯赫的身世，也沒

有世代從事音樂事業的背景。同其他奧地利偉人 —— 如海頓、莫扎特一樣,舒伯特的一生是簡單而平凡的。從表面上看,他的生活並沒有什麼與眾不同,幾乎與普通人的日常生活一樣。舒伯特的第一部傳記在他死後幾乎 40 年才出現。40 年的間隔,對 19 世紀的任何其他主要作曲家來說都顯得十分漫長。之所以出現這樣的情況,無疑主要是因為舒伯特非同尋常的生平及身後的事跡,尤其是因為他的許多傑作直到他死後才被發現。另外一個重要原因就是「舒伯特的社會生活和他的藝術之間,沒有什麼關聯,他可能是唯一一位這樣的偉大藝術家。他的生平如此簡單、平淡,跟他創作出來的天才作品毫不相稱」。所以,有人說:「舒伯特的音樂是出類拔萃的,他的生活則是平淡無奇的。」

確實如此,舒伯特一生貧困,除了作曲沒有什麼值得一提的事情,但是他豐富的情感和思想,還有他的內心生活,卻流露出別具一格的精彩。他的心靈裡蘊藏著怎樣的嚮往、渴望與創作的歡愉啊!他的一生又是如何地充滿藝術功績,充滿喜悅、歡樂與最深沉的悲哀啊!這是塵世的快感與天堂的歡樂融合於一體的一生。他的一生就是他的藝術,他的藝術就是他的一生。如果我們看一看他的童年,就會發現:他的生命本身就是一種不間斷的音符的表述,是一連串不停地插上幻想羽翼並借助超自然之力而飛翔的夢幻與創作。音樂

史上與之類似的情形恐怕也只有一個莫扎特了。

　　舒伯特是為音樂而生，他周圍以及內心的一切，除了音樂還是音樂。

少年天才

　　舒伯特不像巴赫、莫扎特、貝多芬那樣出身於音樂世家，但他的最初的音樂經歷也是在家庭裡，在親密的氣氛中得到的。舒伯特一家都酷愛音樂，老西奧多爾多才多藝，是舒伯特兄妹的音樂啟蒙教師，他把全家變成了家庭樂隊。

　　年幼的舒伯特很早就顯示出了在音樂方面的天才。據他父親後來回憶說，舒伯特 8 歲的時候，父親「教他小提琴演奏的基礎知識，訓練他，直到他能相當熟練地演奏輕鬆的二重奏」。後來小舒伯特又跟比自己大十幾歲的哥哥伊格納茲學習鋼琴，在教了自己的弟弟幾個月之後，伊格納茲吃驚地發現，小舒伯特「向我宣布，他已經不需要我的進一步教導了，他現在希望自己學習」。舒伯特的音樂才華令全家人為之驚嘆。在例行的「家庭四重奏」中，父親拉大提琴，二哥斐迪南拉首席小提琴，大哥伊格納茲拉第二小提琴，小舒伯特拉中音提琴。老西奧多爾總是出錯，每次都是小舒伯特第一個發現問題，立即嚷道：「爸爸，拉錯啦，拉錯啦！」小舒伯特很快就超過了他的父親和哥哥們，但他仍然和他們一

起演奏，這對他作曲才能的發展有很大的影響。19 世紀最初
10 年，舒伯特的 20 多首絃樂四重奏中，有大約一半就是為
這個家庭音樂會譜寫的。

　　老西奧多爾很快意識到，他聰慧的兒子需要專業的音樂教
育，於是向霍爾澤求助，請他教舒伯特歌唱、風琴和音樂理論
方面的知識。霍爾澤是當地教區利西坦塔爾教堂的合唱團領
隊和風琴師，其音樂造詣遠遠高於老西奧多爾，更不用說伊
格納茲了。然而，小舒伯特的音樂天才同樣令霍爾澤吃驚，
甚至讓他激動得熱淚盈眶。他從來沒有遇到過這麼好的學
生，在他看來小舒伯特的指頭上就有對位法，據說他曾說過：
「每當我想教他（舒伯特）點新東西時，他都好像已經知道
了。」我們不知道這是否是霍爾澤親口說的，但人們卻不斷
重複它，以證明舒伯特的天賦。事實正是如此，1804 年 7 歲
的舒伯特接受了皇家宮廷樂長，也是當時的音樂權威安東尼·
薩列里的考試，成為最有潛力為宮廷教堂唱歌的孩子之一。

　　1858 年，舒伯特的幼時好友舒鮑恩講述了舒伯特在上學
期間得到的一條評語。老師文采爾·盧齊卡在只上了兩節課
後，就評論道：「我什麼也教不了他，他已經從上帝那裡學
會了。」這些毫不吝嗇的讚賞語言，在證明了舒伯特的天賦
的同時，也多少衝淡了他的實際訓練程度，以及他對實際音
樂模擬的依賴程度。我們都聽說過《傷仲永》的故事，可見

即使再好的天資條件，如果沒有勤奮刻苦的努力，都不會作出一番成就，更不會成為流傳千古的歷史名人。

事實上，舒伯特在教堂中接觸到了很多偉大的音樂，還有機會參加比家庭更高層次的演出，這些可能比霍爾澤在唱歌、風琴、理論方面的指導更為重要。在霍爾澤任職的教堂裡，至今仍然保留著 18 世紀末和 19 世紀初的莫扎特、海頓以及一些小作曲家寫的宗教音樂和室內樂的樂稿，它們對舒伯特初萌的天才必定有重要的啟示作用。

1808 年，當舒伯特 11 歲的時候，命運的第一個轉折點到來了。這一年 8 月，帝國和皇家神學附屬的教堂合唱團在《維也納報》上宣布舉辦一場競賽，以填補皇家宮廷教堂的三個兒童男高音空缺。被錄取者可以免費獲得在維也納最好的小學 —— 神學院附屬小學學習的機會，而且將來如果嗓子變了，不能唱詩了，只要操行和成績不錯，也可以繼續拿到獎學金讀到畢業。這對貧寒的舒伯特一家來說具有很大吸引力，老西奧多爾決定親自送小舒伯特去參加考試。在考場上，小舒伯特穿了一件淡白色的舊外套，個子又矮，夾在孩子們中間，顯得非常土氣。不少孩子笑話他，說他「一定是個磨坊主的兒子」（在奧地利，磨坊主通常總穿白色衣服）。但略顯寒磣的著裝掩蓋不了小舒伯特耀眼的才華，主考官們沒有在意他的衣服，而是被他清亮的童高音和出色的

視唱能力深深吸引。毫無疑問，舒伯特贏得了主考官們的讚許，最終勝出。

這在當時可是不小的榮譽，這一方面是因為皇家宮廷樂隊是維也納最古老的音樂團體之一，在全球都享有崇高的聲譽。早在馬克西米利安一世時代，它就開始從維也納最好的音樂家中招募成員，以滿足熱愛藝術的皇家宮廷及其頗有藝術才華的攝政們的興趣。另一方面是因為主考官之一安東尼·薩列里是當時赫赫有名的重量級人物。他在維也納音樂界縱橫 40 年，名重一時，但後人之所以記住他的名字並非因為他的作品，而是因為他曾出於嫉妒和莫扎特作對，並且教誨過海頓和莫扎特作曲。

於是，11 歲的小舒伯特就這樣第一次離開溫暖的家，進入神學院附屬小學寄宿讀書，並在這裡度過了五年的時光，這種經歷對他以後的音樂訓練有著極為重要的意義。在這裡，他學習拉丁文、數學、自然、物理、地理和歷史，還有宗教啟蒙。但對舒伯特來說，生活的核心仍然是音樂。

音樂使他忘記了冰冷的圍牆、森嚴的紀律、迫人的宗教氣氛和艱苦的寄宿生活，把憂傷和寂寞變成了快樂。

小舒伯特每天都要在神學院的學生管絃樂隊里拉第一小提琴，同時負責很多雜事，如給各種樂器調弦，按時點燃和吹熄牛油蠟燭，分發樂譜，把樂器和總譜擺放整齊。

　　這些煩人的瑣事，小舒伯特做起來卻不慌不忙，井井有條。

　　樂隊的孩子們當中，有一種相當嚴肅認真、奮發向上的追求音樂的氣氛。每天晚上，他們都要演奏一部交響樂或者一兩首序曲。年復一年，舒伯特就這樣熟悉了海頓和莫扎特的所有交響曲，貝多芬的第一和第二交響曲，以及當時孩子們能找到的所有序曲，還有海頓和莫扎特的大部分絃樂四重奏。當然，他們用的都是很糟糕的樂器，對樂曲的演繹也相當粗糙，顯然沒有達到精湛的水平。但是，誰又能求全責備，過分要求一群可愛的孩子們呢？因此，他們從來不缺聽眾。冬天，這些練習音樂會全部在室內進行，到了夏天當神學院的門窗向外面敞開時，年輕的樂師們就會吸引大量室外圍觀的觀眾。小舒伯特在神學院樂隊中拉小提琴和中提琴，當樂隊指揮缺席的時候，他甚至指揮過樂隊。對他來說，無論是在樂隊中演奏和指揮，還是在教堂唱詩班演唱，都是極其寶貴的音樂訓練，使他能夠熟悉每件樂器的不同聲音和特徵。

　　在每個星期天和聖徒日，小舒伯特這位年輕的高音歌手都會身著宮廷教堂唱詩班的制服，登上施魏澤爾宮高高的臺階，在宮廷指揮家的指揮下引吭高歌。神學院和古老的宮廷樂隊向這個感受力很強的孩子的心靈敞開了一個維也納古典音樂的神聖世界。小舒伯特那時已經表現出卓越的審美能

力，他厭惡當時流行的凡俗之作，對貝多芬、莫扎特的作品卻一見鍾情。每逢樂隊演奏庸俗的交響樂，小舒伯特就很惱火，常常一邊演奏，一邊不耐煩地嘀咕：「哦，多麼沉悶！」可是，聽著莫扎特的 g 小調交響曲，他卻會熱淚盈眶：「我好像聽到天使在裡面唱歌！」

永遠的朋友

　　無論在神學院，還是在學校裡，舒伯特和許多人建立了長久的友誼。他們有約瑟夫・舒鮑恩、阿爾貝特・施塔德勒、約瑟夫・肯納、約翰・米歇爾、安東・霍爾茲阿普費爾等，其中許多人對舒伯特今後的生活都造成了重要的作用。

　　舒伯特和朋友最常去的地方是神學院的音樂房，這裡既是他們暢遊音樂世界的大本營，也是見證他們友誼的地方。約瑟夫・肯納是舒伯特的摯友之一，他曾經為舒伯特寫過許多歌詞，他在回憶錄中說：「晚飯後，自由活動的時候，施塔德勒、我和安東・霍爾茲阿普費爾就在這裡練琴，獨奏貝多芬或楚姆施蒂格的作品，同時所有的聽眾也都加入其中。這個房間冬天沒有供暖設施，所以寒氣逼人。舒鮑恩時不時地來一次。在他離開這所學校後，舒伯特也開始常來這裡。一般是施塔德勒彈鋼琴，霍爾茲阿普費爾唱歌，舒伯特有時也坐在鋼琴旁彈奏。」

在所有的朋友中，約瑟夫‧舒鮑恩（1786 —— 1865）　無疑是最重要的一個。他比舒伯特大 11 歲，當時正在神學院裡學習法律。舒鮑恩也非常喜歡音樂，儘管他的演奏水準不高，但依然在樂隊中擔任第二小提琴手，與舒伯特共用一個樂譜架。這是舒伯特第一次離開家，寄宿學校的生活對他來說非常陌生，這讓他感到很孤單，一般不和其他人往來。不過，恰恰是音樂拉近了舒伯特和舒鮑恩的距離。

在一個寒冷的冬天，舒鮑恩發現舒伯特獨自待在音樂室裡，彈著莫扎特的奏鳴曲，眼睛裡閃著幻想的光芒。彈著彈著，他手底慢慢流露出陌生的、顯然屬於舒伯特自己的旋律。

「法蘭茲，彈一支你自己作的曲子吧！」

舒伯特一下子驚醒了，圓臉漲得通紅，非常窘迫，不知道說什麼好：「不，你會笑我。」

「怎麼，我們不是朋友嗎？我怎麼可能笑話自己的朋友呢？」舒鮑恩大聲說。

舒伯特同意了，又興奮又不好意思，開始彈奏一支他自己創作的小步舞曲。最初幾個觸鍵膽怯而慌張，可是幾個小節之後，他便忘記了舒鮑恩在場，音樂變得流暢而自然，歡快的音符一個接一個從琴鍵上跳出來。舒鮑恩被迷住了，不停地讚揚，舒伯特高興得滿臉通紅。這是兩個朋友真正訂交、推心置腹的開始。舒伯特告訴舒鮑恩，他經常偷偷把心

中所感寫成音樂，就像寫日記一樣。但他得嚴嚴實實地瞞著父親，因為父親希望舒伯特能成為一名教師，而不是音樂家，因而堅決反對他從事音樂工作。舒鮑恩在回憶錄中寫道：「我一下子就發覺他的節奏感遠遠超過我，因此被他深深吸引。他是一個外表沉靜、嚴肅、不大與人交往的男孩子，但卻將活潑的一面完全傾注到美妙的音樂之中。」

　　舒伯特在這間沒有火爐、冬日寒冷刺骨的音樂房裡為舒鮑恩彈奏自己最初嘗試的作品，並吐露了他早熟的孩童心裡所有的情緒和感觸，從此他們形影不離，成為最要好的朋友。他們經常一起去卡恩特內托劇院，坐在票價最便宜的最高座，滿懷熱情地傾聽魏格爾的《瑞士人之家》、格魯克的《伊菲姬尼在奧利德》、凱魯比尼的《美狄亞》和莫扎特的《魔笛》，並經常談論其中的演員。和舒鮑恩在一起的日子是開心快樂的，不過令舒伯特感到傷心的是，舒鮑恩在完成神學院的學業後就離開了維也納，直到 1811 年因在政府中就職而回歸故里。友情的紐帶在斷了兩年之後終於又連接到一起，從此再也沒有隔斷過。下面再讓我們看一看舒鮑恩眼中兩年後的舒伯特：

　　我發現我這位年輕的朋友，長大了一些，情況也不錯。他早已坐到了首席小提琴的位置上，並在樂隊中贏得了大家的友愛和尊重。舒伯特告訴我，他已經寫了許多作品，有一部奏

鳴曲，一部幻想曲，一部小歌劇，現在正打算寫一首彌撒曲，但必須克服的首要困難是他沒有五線譜紙。因為他沒有錢去買，所以不得不用普通的紙進行創作，而即便是普通紙張，他也經常無力支付。我悄悄買了一些五線譜紙給他，而他很快就用了大量的紙張，他以超乎尋常的速度作曲。

可見，年僅 13 歲的小舒伯特就已經嘗到了貧窮的滋味，他常常嘆息：「假如有足夠的紙，可以天天作曲，該有多好啊！」

最早的作品

現在，我們無從考察舒伯特從哪一年開始嘗試作曲，但可以肯定的是不會超過 13 歲。據舒伯特的哥哥斐迪南回憶，他弟弟最早的鋼琴作品是為鋼琴二重奏創作的唱片狂想曲。13 歲的作曲家明確寫出了日期：1810 年 4 月 8 日開始創作，5 月 1 日完成。奧托・恩立希・多伊遲在他為舒伯特全部作品編的權威目錄中，把這首作品定位為舒伯特的第一首作品。不過，在此之前，舒伯特顯然還有其他作品問世，遺憾的是沒有流傳下來。之後，舒伯特又寫過兩個樂章的 G 小調絃樂四重奏草稿本、小喇叭和大鼓的序曲等。

在創作之初，舒伯特還沒有擺脫模仿的痕跡。1811 年 3 月，14 歲的舒伯特寫下了歌曲《夏甲的悲嘆》。（夏甲是《聖經》中亞伯拉罕的妻子撒拉的侍女，後來被亞伯拉罕納

為側室，為逃避撒拉的嫉妒而攜子逃入沙漠。） 這是舒伯特現存最早的歌曲，風格類似民謠，傾吐了一位母親面對垂死的孩子的悲痛。在此之前，德國當時最有影響的歌曲作家約翰‧淳斯第（1760 ── 1802）曾為之譜曲，舒伯特的作品顯然受到其影響。不過雖然有模仿的成分，卻沒有刻意雕飾的痕跡，這對一個 14 歲的孩子來說，無疑是一首大膽而成熟的作品。繼《夏甲的悲嘆》之後，他又為席勒的詩《少女的怨嘆》、費弗的《弒父者》譜曲。1812 年初，舒伯特的作品大量增加，包括《境中騎士》三幕輕歌劇草稿、鋼琴與管絃樂的序曲、小步舞曲、一首慈悲經，收入四重奏第五集的第一、二號兩首絃樂四重奏以及 1923 年才公諸於世的 B 小調三重奏。

舒伯特的創作引起了薩列里的注意，並開始教舒伯特對位法。這在當時是很不尋常的事情，因為當時的薩列里已經享有樂壇泰斗的地位，不再給一般的神學院學生上課了。不過，據舒伯特的同學回憶，薩列里實際上也很少幫舒伯特講課，主要是為他批改創作練習。薩列里來自義大利，因此他非常希望舒伯特能夠欣賞 18 世紀義大利的作曲家，並要求舒伯特不斷做大量極其枯燥乏味的老式義大利總譜練習，但舒伯特顯然並沒有完全聽從老師的教誨。他深愛受薩列里痛恨的莫扎特的作品，對充滿英雄氣息的貝多芬崇拜得五體投

地，以後他又漸漸深入到格魯克的作品中，經常連續幾個小時彈奏格魯克的音樂給他的同學聽。據舒鮑恩回憶，最終二人走入了死胡同，「舒伯特終於失去了耐心」。不過，舒伯特仍自豪地以薩列里的學生自居，在他年輕時最雄心勃勃的作品標題頁上，經常醒目地宣布這一點。在他的三幕歌劇《魔鬼的歡樂宮》的封面上，舒伯特稱自己是「維也納皇家宮廷第一樂長薩列里先生的學生」。事實上也是如此，儘管舒伯特同薩列里存在分歧，但始終受到他的教導，正是在薩列里的監督下，舒伯特把《魔鬼的歡樂宮》修改了兩遍，並最終成為現在的樣子。

這些學生時代的作品，深深受到當時成名大作家對他的影響，特別是舒伯特鍾愛的海頓和莫扎特。不過，當時還沒有達到藝術頂峰時期的貝多芬也在他的作品中留下痕跡，像貝多芬一樣，舒伯特也常用突破常規的轉調或和聲進行各種嘗試。作曲的小溪一旦開始了涓涓細流，便一發不可收拾，最終匯成了滔滔江河。據統計，舒伯特一生共創作了 998 部作品，是他生命長度的 32 倍。其中包括 9 部交響曲、22 部鋼琴奏鳴曲、近 20 部音樂戲劇作品、6 首樂隊序曲、眾多樂器合奏曲、無數鋼琴小品集、6 首彌撒曲、20 多首宗教歌曲、近 100 首合唱曲、600 多首歌曲。他的作品全集於 1885 年開始出版，直到 1897 年，也就是他 100 週年誕辰的時候，才

最後出齊，皇皇四十巨冊。

舒伯特的作品有一大特色，就是他幾乎把每部作品上都清楚地標上日期。眾所周知，舒伯特的書信或其他文字保留下來的很少，甚至他母親逝世這樣的大事，他都沒有留下文字。1812 年，舒伯特的母親因病去世，這給舒伯特帶來了永遠的痛，從他在 10 年後寫的《我的夢》中我們可以看到舒伯特的內心創傷：

> 我有很多兄弟姐妹，我們的父母都是好人。我深深地愛著他們。有一次我父親帶我們去赴宴，我的兄弟們在那兒很快活，我卻很難受。我父親走到我身邊，讓我享受美味的菜餚。但我吃不下，我父親生了氣，命我滾開，不要讓他看見。我走開了。我滿心愛著那些鄙視我的愛的人，流浪到遙遠的國度。有多年時間，我覺得在極端的悲傷和極端的愛之間輾轉。這時傳來了我母親的死訊。我急切地去看她，我父親因悲傷而不那麼生氣了，沒有阻擋我。然後，我看到了她的遺體，淚流滿面⋯⋯

一般認為，《我的夢》是寓言故事，敘述了一位母親的死和父子的衝突。雖然這不能完全看作舒伯特的自傳，但人們可以感覺出其中隱含的深深的悲痛。

因此，舒伯特關於作品日期的記載無疑是我們認識和了

解這位音樂天才最直接的方式之一。舒伯特完全把音樂融入了生活，把情感注入了音樂，聽他的音樂就像和他面對面交談一樣，親切而美好。可以毫不誇張地說，透過他的音樂，我們能夠比較清晰地觀察到他的成長和變化。舒曼在閱讀舒伯特時，準確地發現了這一點，並作出了如下的評價：「別人用日記來記錄他們每時每刻的情感，而舒伯特則把自己的全部情緒都交託給了樂稿。別人用文字，他那完全屬於音樂的靈魂則用音符。」

　　把生活融入音樂，把生命獻給音樂，這就是天才音樂家舒伯特人生的座標。

第 2 章　獻身音樂

輟學回家

　　一個人的精力和時間是有限的，如果在一方面投入的過多，在其他方面就會遇到麻煩。我們的小舒伯特也是如此，儘管他擁有超出常人的音樂天賦。由於完全沉溺於他的音樂夢想之中，舒伯特比任何時候都更加忽略他在學校的學習，自然就荒廢了學業。

　　事實上，在剛進入學校的時候，舒伯特的成績非常好，經常受到老師的表揚。但是，到四五年級時，成績卻直線下降，父子之間為此產生了尖銳的衝突。當了一輩子小學校長的老西奧多爾是個保守、嚴謹的人，為人古板但熱愛子女。他雖然為兒子有超人的音樂天賦而自豪，但更希望兒子能接受完整的學校教育，並最終從事教師職業，過上衣食無憂的生活。看看當時眾多著名音樂家的命運，就知道父親的觀點並非沒有道理。在當時，與音樂家相比，教師簡直稱得上是高級白領。有人曾經說過這樣的話：「如果說教書讓人死氣沉沉地活著，那麼搞音樂卻會讓人生機勃勃地死去。」

　　小舒伯特知道父親是為了自己的生計著想，要謀生只有接受父親的安排，但是音樂已經攝去了他的三魂六魄，失去音樂就像失去生命一樣，他寧願生機勃勃地死去，也不願死氣沉沉地活著。於是，他順從了內心的召喚，仍然把大多數時間用在音樂上，非但沒有去學那些拉丁文詞彙和數學題，

反而在舒鮑恩給他帶來的大量五線譜上寫滿了音符。他的父親被徹底激怒了，禁止他再踏進家門，希望這種嚴厲的懲罰能讓兒子回心轉意，但這一切顯然是徒勞。

父子兩人經常為此吵得不可開交，關係越來越緊張，幾乎到了決裂的地步。

這些事情發生在母親去世以前。1812 年 5 月，舒伯特的母親伊麗莎白被傷寒奪去了生命，這時舒伯特只有 15 歲。母親的死對老西奧多爾和年幼的舒伯特都是非常沉重的打擊，他們最終在她的墳前達成了和解，彼此都諒解了對方。母親去世不久，舒伯特的嗓子開始變聲，不能再在合唱團唱歌了。有趣的是，舒伯特的變聲被記錄在彼得·溫特的《C 大調彌撒曲》樂譜的高音部分，其中舒伯特寫道：「法蘭茲·舒伯特，最後一次亂唱，1812 年 7 月 26 日。」透過這條寶貴的記錄，我們知道了舒伯特變聲的具體時間。按照當初舒伯特考試進入唱詩班的協議，舒伯特仍然可以申請獎學金，以便繼續在神學院普通中學學習。他已經完成了小學的教育，再接受兩年更高等級的教育之後，就可以進入大學學習 —— 這正是老西奧多爾的願望。但是，舒伯特自己也特別高興，因為他現在有更多的時間和機會練習作曲了。1812 年 11 月 24 日，他曾給哥哥斐迪南寫過一封要錢的信，從中我們可以窺見舒伯特在寄宿學校中的生活：

讓我把心中的煩惱索性直說了吧……我對自己的處境考慮了很久，發現雖然從總體上說還叫人滿意，但好些地方得有點改變才行。你知道我們偶爾喜歡吃片蛋捲或幾個蘋果，尤其是在我吃完一頓簡陋的午餐後，一連八個半小時裡都得不到一頓可憐的晚飯吃……爸爸給我的那一兩個錢沒幾天就花光了，剩下的日子我該怎麼打發呢？《聖經・馬太》第 3 章第 4 節上說：「信任你的人將不會受到羞辱」，我也是這麼想 —— 你能不能每個月給我幾個克魯澤？對你來說，這是無所謂的，而我將感到十分幸運而知足。我剛才說過，我相信使徒馬太的話，「有兩件外套的人，讓他送一件給窮人」……愛你的、貧窮的、滿懷希望的、可憐的弟弟法蘭茲。

　　從這封信中，我們了解到舒伯特在寄宿學校的艱苦清貧的生活，更看到了他與哥哥的親密無間的感情。讓人忍俊不禁的是，為了確保哥哥能資助他一些錢，他引用了《聖經》中的語言，希望哥哥能認真對待他的請求。

　　到了 1813 年，舒伯特的藝術天才已經是盡人皆知的事情，但他的學習成績越來越糟糕，尤其是數學更是一塌糊塗。這一年奧地利國王法蘭茲一世簽署了一份文件警告舒伯特：「歌唱和音樂只是一門副科，學習勤奮和品行才具有頭等的重要性，而且對所有希望享受獎學金的人來說，是不可推卸的責任。」這類似於最後通牒。舒伯特是靠獎學金付學費的，沒有獎學金他就不可能繼續待在神學院。如果他想獲

得獎學金，想繼續在神學院讀書，就必須改掉這個毛病。但是，事實上舒伯特不僅無法放棄音樂，而且已經把所有時間都用於音樂創作了。父親的斥責、學校的警告，通通無濟於事，他經常不分白天黑夜地構思，上課時眼望著窗外遐想。他創作的速度越來越快，成績卻無可挽回地越來越差。1813年11月，由於過於熱愛音樂，還不到17歲的舒伯特離開了學習和生活了五年的寄宿學校，回到了父親的家中。

　　舒伯特重新回到了家中，只是慈祥的母親已經離開了人世，取而代之的是一位年輕的繼母。原來，母親去世不到一年，舒伯特的父親就再婚了，娶了一位富有絲綢商人的女兒。在之後的13年中，她為老西奧多爾生了5個孩子，其中夭折了1個。繼母比舒伯特大14歲，從舒伯特的書信來看，他和年輕的繼母以及4個弟妹的關係很和睦。

　　多虧了她的從中調和，父子間的緊張關係才有所緩和。原來，雖然與兒子達成了和解，但當得知舒伯特準備完全投入音樂，從事作曲時，老西奧多爾堅決反對。看來，他讓小舒伯特當一名教師的決心從來都沒有動搖過。為了生存，年輕的舒伯特只好暫時聽從了父親的安排，進入了位於安娜街的皇家高等學校學習。這是一所專門培養教師的學校，每週舒伯特都和他的哥哥卡爾一起來到這裡學習。這樣的生活持續了將近一年的時間。

　　週一到週六的日子是枯燥而無聊的，但一到了週日情況卻完全不同，因為這時他可以自由地從事自己喜愛的音樂事業。舒伯特從不浪費一個週日，有時進城跟隨薩列里學習作曲，接受藝術大師的諄諄教導；有時則回到寄宿學校，看望久違的朋友，參加那裡的音樂會，與朋友們分享自己的音樂；有時則和舒鮑恩一起去聽歌劇。別看舒伯特平素溫和隨便，不怎麼愛說話，但是一旦接觸到音樂，他就有著令人意外的熱情。據舒鮑恩回憶，有一回，舒伯特、舒鮑恩和另一個窮詩人西奧多爾·科納聽完歌劇《伊菲姬尼在奧利德》後一起去小館子吃夜宵。他們是如此陶醉於淳樸自然的音樂中，以至一邊吃飯，一邊興奮地大聲談論自己的感受，絲毫沒有注意到別人的反應。鄰桌的一位大學教授被吵得不耐煩，忍不住嘲笑他們的熱情。舒鮑恩和科納還沒有來得及反駁，舒伯特就已經氣得把手中滿滿的啤酒都潑了，他站起身來，和這位教授大聲爭吵起來。

　　要不是旁觀的人不停地勸解，及時拉走那位教授，說不定年輕的舒伯特會一拳打過去。這就是我們可愛的音樂家舒伯特，他不在乎別人怎樣談論自己，卻不能容忍對他心愛的音樂家有任何不敬之詞。

　　此時的舒伯特已經 17 歲了，正如他的歌曲一樣，舒伯特的外貌和性格已經定型。下面就讓我們近距離接觸一下舒伯特：

個子矮小但結實強壯……步伐敏捷、富有活力。腦袋又大又圓，一頭褐色捲髮。前額和下巴都很突出……眼睛很柔和，稍稍帶有點褐色，激動起來像在明亮地燃燒……嘴唇總是閉得緊緊的……膚色蒼白但有一股生氣。像所有天才一樣，他相貌上的生動，表現出內心持續的興奮……他緊皺的額頭和緊閉的嘴唇後面，有時候則是在溫柔的目光和微笑的嘴唇裡，閃現出他的創造性天才的魅人力量。

這是舒伯特在朋友眼中的印象。每個天才都有自己的個性，舒伯特也是如此。他討厭任何形式的矯揉造作、自命不凡，對傲慢和無能的人一向很不耐煩。這使他根本不適合做一名教師，他也從來沒有喜歡過這個職業。但是，不當教師，他又能靠什麼生存呢？每當展望未來時，年輕的舒伯特便陷入了深思，不知何去何從。

創作之春

儘管進入了皇家高等學校學習，但舒伯特仍然對培訓教師課程不感興趣。那一年他試圖應徵入伍，但是因個子矮小，身高還不到 5 英呎（約 150 公分），沒有達到入伍的最低標準，可憐的舒伯特只能繼續他在師範學校的生活。經過一年的努力，舒伯特最終以學校及格線的分數勉強通過了考試。但是，年輕的舒伯特還沒有能力靠作曲來賺麵包，他不得不違背自己的天性，服從父親的安排。1814 年 8 月，舒伯

特回到父親的學校教書，開始了為期兩年的教師生涯。

　　作為一名作曲家，舒伯特有足夠的耐心，但對於教書，他的耐心卻十分有限。在父親的學校裡，舒伯特的任務是為年齡最低年級組講課。整天和幾十個調皮的低年級孩子打交道，讓舒伯特感到十分疲勞，但是學生們給他帶來的最糟糕的影響是在作曲時打擾他。久而久之，舒伯特練就了一項本領，他可以在非常吵鬧混亂的環境裡創作，絲毫不會分心。據說，他的寫作速度極快，在《降 B 大調絃樂四重奏》第一章的手稿上，清晰地標註著寫作的時間——「四個半小時完成」。這對於很多音樂家來說，都是不可思議的速度。與其他音樂家不同，舒伯特在創作時很少使用鋼琴。

　　這一方面是因為他一生窮困潦倒，一直沒有屬於自己的鋼琴；另一方面則是因為他是熱情澎湃型的音樂家，創作時使用鋼琴會打斷他的思路，讓他失去思想。一旦開始構思，進入創作狀態，舒伯特就陷入了深深沉思，無論周圍的人怎樣說笑和閒談，他都完全不在乎，就像一點都沒有聽到似的。一位朋友這樣回憶舒伯特作曲的情形：如果你在白天去拜訪他，他只說一聲：「你好，怎麼樣？」然後就繼續工作，這時你就會離開。由於眼睛近視得很厲害，創作時舒伯特往往俯身趴在狹小的桌子上，全神貫注地注視著樂譜紙和詩集，嘴裡一直咬著鋼筆。當遇到困難時，他經常用手指在桌

子上打拍子，敲來敲去，尋找最合適的音符，試著試著，靈感慢慢湧出，又繼續輕鬆流暢地寫下去。每完成一件作品，舒伯特都仔仔細細地抄寫乾淨，並認真地標明完成的日期。

在父親學校教學的兩年裡，舒伯特一有空閒就開始他偉大的創作。他總是過於輕易地將自己的手稿轉借或送給他人，最終許多手稿就這樣消失得無影無蹤。對此，他非常生氣，本想再把它們重新寫出來，但因為耽擱得太久，這些曲子最終從他的記憶中消失了。這是多麼遺憾的事情啊！到了1814年底，舒伯特的作品數量已經十分驚人。除去這些沒有保存下來的作品，他完成了《D大調第一交響曲》、六部絃樂四重奏和數量可觀的宗教音樂，包括曾在當地公開演出的F大調彌撒曲。他還創作了很多管絃樂隊或鋼琴演奏的小步舞曲和其他舞曲、兩首C小調鋼琴幻想曲、一部鋼琴獨奏和一部二重奏、幾部鋼琴奏鳴曲、幾部序曲、一部三幕滑稽歌劇《魔鬼別墅》、五十多首合唱曲和歌曲。

到此為止，他的器樂作品雖然悅耳動聽，卻還沒有顯示出他未來所能達到的高度。但是，在歌曲方面，人們第一次聽到了舒伯特的天籟之音。

1814年10月19日，舒伯特創作了他第一首無可爭議的傑作——《紡車旁的葛麗卿》。（葛麗卿，又譯作格蕾絲，是「瑪格麗特」的另譯，她是《浮士德》中的女主角，純潔

深情，紅顏薄命）《紡車旁的葛麗卿》堪稱完美之作，儘管當時的舒伯特只有 17 歲，但歌曲沒有一絲一毫的幼稚或缺陷。它再次揭示了一個美麗的真理 —— 完美的藝術作品是存在的，不再可能有挑戰和超越。這首歌曲是如此重要，以至於後人稱之為「第一首現代人所理解的意義上的德國歌曲在音樂中的出現」，而他創作此曲的這一天則被稱為「德國歌曲的誕辰」。人們把舒伯特稱之為「歌謠之王」，不僅僅是由於他在 31 歲的短暫生涯中，寫作了 600 多首藝術歌謠。最大的原因是舒伯特的天才使得原來跟民謠差不多的德國歌曲提升到具有藝術價值的境界。

歌曲的歌詞選自歌德的《浮士德》中一段極美的詩，少女甘淚卿坐在紡車邊憂傷地思念著遠去的愛人：

> 我的心不寧，心事重重；
> 永遠，永遠，無處覓平安。
> 我望向窗外，只為尋找他的身影；我出門漫遊，只為尋找他的足跡……

這是一首戲劇性的敘事詩，卻有著非常細膩的心理描寫。主角的每一次感情變化，從內心的激動到幻想的沉思，從苦悶的煩惱到熱情的爆發，無不表現得細緻入微、淋漓盡致，烘托出了甘淚卿溫柔淳樸的性格。詩是美的，曲是美的，二者相結合則構成了世界上最美妙的歌曲。在這首歌曲

中，舒伯特把音樂和詩句完美地結合在一起，看不到絲毫雕琢的痕跡。歌曲的開始部分是鋼琴獨奏，單調而缺少變化，與之相對應的是紡車的嗡嗡聲。在歌曲的高潮部分，甘淚卿痛苦到了極點，以至於不得不停止了紡線，此時的音樂也恰到好處地隨之驟然停止。接下來，甘淚卿回到悲哀的現實，重新開始搖動紡車，音樂也隨之緩慢地展開。除此之外，這首歌曲還有一個令人讚嘆的特徵，即旋律的簡潔與伴奏的多層次之間、轉調的大膽和曲意的變換之間都構成了鮮明的對比。這樣的天才構思，只有天才的舒伯特才能想得出來。

這首歌曲是舒伯特第一次從歌德的詩中選取創作素材，從此便一發不可收拾。歌德是舒伯特為之譜曲最多的詩人，多達 74 首。從某種意義上說，歌德的詩對舒伯特早期的音樂創作有著決定性的意義，它們幫助舒伯特找到了自己的音樂語言，正如舒伯特所說的那樣，「歌德的音樂和詩的天才幫助了我成功」。繼《紡車旁的葛麗卿》之後，舒伯特又根據歌德的詩創作了 4 首歌曲。從這時起一直到他離家出走，在不到兩年的時間裡，他完成了將近 400 部作品，是舒伯特一生創作成果最為豐碩的一段時期，堪稱其創作之春。1815 年的作品包括四齣歌劇、第二和第三交響曲、第二和第三彌撒曲、G 小調第九號絃樂四重奏、兩首鋼琴奏鳴曲、合唱曲，鋼琴曲和舞曲各十首，另外還有 140 首歌曲，共計 200 多部。1816 年，他完成的作品也達到了 160 部之多。

　　試想一下，此時的舒伯特只是 18 歲的少年，每天都要教幾十個孩子學習字母，時常為謀生和音樂不能兩全而苦惱，他是怎麼創作出這麼多、這麼美妙的音樂的呢？在一個月的時間裡，他竟然創作了 21 部樂曲，而且每部作品都堪稱傑作，絕非一般庸俗之作所能比。這如泉水般奔湧的樂思究竟來自何方？在西方音樂史上，舒伯特為後人留下了永遠難以踰越的巔峰。

　　沒有幾個作曲家青少年時期的作品像舒伯特的那樣，在今天這麼廣為流傳。後人驚嘆於莫扎特早熟的天賦，但一般都不太理會他的早期作品。孟德爾頌少年時期作品的數量在他的全部作品中占的比重最大，但只有很少進入音樂會的保留曲目中。少年舒伯特並沒有展現出與莫扎特和孟德爾頌相媲美的天賦，也沒有引起類似的轟動。實際上，在 1820 年之前，舒伯特幾乎默默無聞。他 23 歲那年，已經創作出他全部作品的三分之二，但這些早期作品中，有幾十首最終成為保留曲目。

《魔王》問世

奇蹟發生在舒伯特身上，並在一曲《魔王》中達到了巔峰。《魔王》是舒伯特早期音樂的代表作，可以稱得上是他「非凡創造力達到頂點的標誌」。

據舒鮑恩回憶，1815 年 10 月的一天下午，他和朋友一起去看舒伯特。當他們見到舒伯特時，他正握著歌德的詩集，在屋子裡走來走去，對他們的到來沒有任何表情。

他不時打開詩集，反覆地大聲朗讀裡面的句子：黑森林、病孩子、疾奔的馬、寒冷的夜、金冠的魔王、悲痛的父親……突然舒伯特快速坐到桌旁，以短得不能再短的時間飛快地寫了起來，很快一首敘事曲就躍然紙上。舒伯特興奮地扔掉筆，高興地站起來，這才想起招待他的朋友。舒鮑恩和朋友們完全被舒伯特的行為打動，他們仔細閱讀了舒伯特的新作，恨不得馬上就把它轉化成音符。由於舒伯特家裡沒有鋼琴，他們便立刻奔到神學院去試奏。這就是流傳千古的《魔王》，當天晚上就在神學院演出，受到了所有人的喜愛。

《魔王》的歌詞取自德國著名人詩人歌德的同名敘事謠曲，講述了深夜父親帶兒子回家，被魔王害死的故事。其歌詞如下：

敘述者：在夜半風中，騎馬飛奔，是一位父親和他的兒子；
他把那孩子抱在懷裡，緊緊地抱著，使他溫暖。

父親：「兒子，為何這樣驚惶害怕？」

兒子：「啊，父親，你可看見魔王？他頭戴王冠，露出尾巴。」

父親：「兒子，那是煙霧在飄蕩。」

魔王：「好孩子啊，跟我來吧！我和你一起快樂遊玩，無數的鮮花開滿海濱，我的母親還有金邊衣裳。」

兒子：「啊！父親啊，父親，你聽見沒有，那魔王低聲對我說什麼？」

父親：「你別怕，我的兒，你別怕，那是寒風吹動枯葉在響。」

魔王：「好孩子，你可願意跟我去？我的女兒也正在等待你。每天晚上她跟你在一起遊戲，她唱歌又跳舞來使你歡喜，她唱歌又跳舞來使你歡喜。」

兒子：「啊！父親啊，父親，你看見了嗎？魔王的女兒在黑暗裡。」

父親：「兒子，兒子，我看得很清楚，那只是些黑色的老柳樹。」

魔王：「我真愛你，你的容貌多可愛美麗，你要是不願意，我就用暴力。」

兒子：「啊！父親啊，父親，他已經抓住我！他使我痛苦，不能呼吸！」

敘述者：父親在發抖，他加鞭狂奔，把喘息的兒子緊抱在懷裡，驚惶疲倦，回到家裡，懷裡的孩子已經死去！

　　舒伯特的音樂活靈活現地展示了《魔王》的場景。在一開始，鋼琴伴奏就在低音區隆隆作響，奏出緊張恐懼、連續八度的三連音，逼真地模仿出急促的馬蹄聲。左手連續不斷的伴奏貫穿全曲，那是寒風在呼嘯。在漆黑的夜裡，父親懷抱病重的兒子，在霧氣濛濛的大森林裡策馬狂奔。這片黑漆漆的森林，自古以來就是傳說中可怕的金冠魔王出沒的地方。歌曲透過鋼琴伴奏從一開始就勾勒出一幅陰暗、激動的浪漫主義音畫。緊張地跳動著的節奏，低音奏出的不和諧的和音，進一步突出了神祕、緊張和驚慌的氣氛，營造出極為強烈的懸念感。

　　舒伯特成功地利用男中音豐富的音色和性格迥異的旋律表達出歌中不同人物的特徵。他用低音區表現父親，高音區表現孩子，中音區代表敘述者，假聲則象徵魔王。敘述者首先發言，用比較平穩，近似於宣敘的音調敘述父子二人在黑夜中騎馬飛奔的情景。

　　父子對話的曲調則是吟誦式的，表現出強烈的戲劇性。

　　被魔王糾纏的兒子所唱的旋律中，出現許多喘息一般的半音進行和休止符，表現出孩子的恐懼和虛弱。他對父親的喊叫，每次用的都是相同的旋律，但音階卻一次比一次高，一次比一次驚慌，恐懼和絕望也一次比一次加深。父親的旋律起初斷斷續續，跳動很大，後來才漸漸平穩下來，表現出父親如何極力掩飾心中的不安和恐懼，保持鎮靜來安慰兒

子。父親回答兒子時音調的慈祥與兒子的驚慌和依賴形成感人的對比。

每當魔王進入時，歌曲的力度都降到 PP，鋼琴伴奏也隨之一變，聲樂線條變得平滑柔媚，富於誘惑力。魔王先用甜言蜜語引誘孩子，這時旋律中出現裝飾性的三連音，配以甜美的假聲，刻畫出魔王的虛情假意，更加增添了恐怖和緊張的氣氛。後來，魔王見利誘不成，便露出了凶相，威脅道：「你要是不願意，我就用暴力。」這時鋼琴伴奏用左手重疊垂直下降 5 度，音調的連續下行大跳，把魔王的猙獰面目暴露無遺。同樣的音型也用在孩子死亡時的喊叫聲中。

悲劇的結局已經無法避免，敘述者用越來越低沉陰鬱的音調，簡潔地唱出孩子的死亡。這時，貫穿全曲的馬蹄聲戛然停止，寒風也沒有了聲息，整個世界只剩下筋疲力盡的父親獨自悲痛，全曲以兩個沉重的特強和弦結束。

當年輕的舒伯特把這首樂曲送給歌德時，他卻以鄙視與懷疑的眼光，不加理會，好像說這個人簡直不可理喻。

起初，歌德之所以不喜歡這首作品，是因為在他的想像中，這首敘事詩應該用反覆歌的方式，像民謠般悠閒地唱出，而舒伯特卻用攝人心魄的戲劇性表現，這是完全違反他的原意的。可是等到 1821 年，當歌德聽過《魔王》的實際演唱後，才大受感動，深深地被舒伯特的才能所折服 —— 這年舒伯特已經 24 歲。

尋求自由

　　儘管在父親的學校教書的這兩年，舒伯特創作了大量的作品，但他依然感覺到自己的思想和才能受到了種種束縛，不能無拘無束地做自己喜歡的事情，這對於痴迷於音樂的舒伯特來說，無疑是最痛苦的事情。他一直在苦苦尋求通向音樂世界的自由之路。不久，一扇機會的大門向他打開。

　　原來，當時奧地利帝國在萊巴赫建有一所師範學院，他們急需一名音樂教師。其待遇十分豐厚，每年有 450 弗羅林的薪水。這正是舒伯特夢寐以求的工作，於是他於 1816 年 4 月寫了一份正式的求職信，寄到市政當局，希望能得到這份工作。在信中，舒伯特陳述了自己申請的三條理由：

1. 申請人在神學院學習長大，曾是宮廷唱詩班成員，並師從薩列里這位宮廷首席指揮家學習作曲。現在他的大力推薦下申請此職。

2. 申請人已掌握了為風琴、小提琴和人聲作曲的全面知識，並在這方面有豐富的實踐經驗，因此，如隨函證明資料所示，他在各方面都是這個職位的最合適人選。

3. 他承諾他會盡其所能履行好此職，以不辜負被考慮為此職位之最佳人選。

　　透過舒伯特的陳述以及那些支持他的人的推薦，我們發現他在 19 歲時的地位遠沒有其他音樂天才高。在這個年齡，

莫扎特、貝多芬、羅西尼的音樂才能已經得到了廣泛認可，但對維也納的大眾來說，舒伯特沒有什麼特殊的地方，也沒有特別的成就。實際上，在申請過程中，舒伯特的作曲機會沒有被提到。遺憾的是，儘管有薩列里出具的一份大力推薦的證明書以及維也納市政委員會寫給奧地利地方政府的一封推薦信，舒伯特還是沒能獲得這個職位。得知這個消息，舒伯特深感痛苦，因為他已經快要無法克制對教書的厭惡了，他常常對朋友訴苦：「每當我想定心寫作，這些搗蛋鬼就把我氣得方寸大亂。」

　　在邁向獲取一份有薪水的音樂職位的第一步沒有成功，這多少讓年輕的舒伯特有些灰心喪氣，但他很快又重新振作了起來，因為有許多朋友幫助他從越來越難以忍受的教學生活的束縛中解脫出來。其中對舒伯特最用心的是他的摯友——舒鮑恩。舒鮑恩很早就認定舒伯特是一個天才，對他的音樂的不朽價值從來沒有動搖過。他充分利用自己的關係，努力把自己朋友的作品推薦給一些顯赫的人物看，以便引起他們的注意。此外，舒鮑恩還在自己的寓所裡舉辦音樂晚會，演奏舒伯特的曲子，以引起那些熱愛藝術的聽眾的注意。在舒伯特的第一部歌曲集出版之後，他於 1817 年 4 月 17 日給歌德寫了一封推薦信，希望能贏得歌德對舒伯特天才的讚許。他在信中對舒伯特的才能讚不絕口，希望能夠獲得歌德的認可：

這個謄印本裡收集的歌曲曲目都是出自一位名叫舒伯特的作曲者之手。他今年 19 歲，早在最初的孩提時代，上天就賦予了他最不可辯駁的音樂才華。在作曲家薩列里對藝術無私熱愛的挖掘和培育下，這位年輕的藝術家的歌曲得到了普遍的讚譽。這其中包括我這裡寄給您的歌曲及其他大量作品。許多音樂大師及非音樂家，無論男女，全部交口稱讚。希望這位謙遜的年輕人透過這次部分作品的出版可以開始他盼望已久的音樂生涯。而且毫無疑問，很快他將會把他的天才業績上升到一個更高的境界……

該藝術家本人滿懷希望，將這些作品恭謙地呈獻給閣下。因為閣下的壯麗詩篇不僅給了這位作曲家的大部分創作以靈感，而且為他作為一名德語歌唱者的成功奠定了基礎。

在這個世界只要有講德語這種語言的地方，他的名字與作品就有權利同那些眾人皆知的被人尊重的名字放在一起……我克制自己不要再對這些歌曲作進一步的讚頌了，因為這些作品本身就是最有力的語言……

不知道這位年輕的音樂家能否有幸贏得他世上最崇敬的人對他作品的贊同。

不過，舒鮑恩這次善意的努力並沒有成功，這封信如石沉大海一樣沒有回音。歌德這位年邁的詩人自己就愛作這種呼籲，這次卻對別人的呼籲沒有理睬，直到多年以後他才發現舒伯特的價值。

1816 年 6 月 17 日，對舒伯特來說是一個特殊的日子。這一天他在日記中寫道：「今天我第一次為賺錢而作曲。」

原來，為了慶賀瓦特爾洛特・德羅克斯勒教授的誕辰，舒伯特創作了一首清唱劇《普羅米修斯》。為此，他得到了100 弗羅林的獎賞。這首清唱劇於 1816 年 7 月 14 日在教授家的花園裡首次演出。舒伯特親自指揮這次演出，他的一些朋友也參加了演出，其中有個朋友後來寫了首詩《致法蘭茲・舒伯特先生》，一年後刊登在維也納《大眾劇院報》上，這是媒體上第一次提到舒伯特。遺憾的是，該清唱劇中為高音、低音、合唱隊、樂隊作的曲子在舒伯特在世的時候就已經散失了，只有一個參加當年演出的朋友記住幾個旋律。這次經歷增強了舒伯特對自己的信心，使他相信即使不在父親的學校裡教書，他也能夠生存下去，生活可能很清苦，但注定會更自由、更幸福。暢想每天都能在音樂的海洋中自由翱翔，還有什麼能阻擋年輕音樂家的步伐呢？追求音樂，還是追求生存？追求身心的自由，還是追求父親的歡心？年輕的舒伯特面臨著人生第一個重大選擇。

1816 年 9 月，舒伯特做了一次短途旅行，在旅途中他寫下了青春的徬徨與思索：

天資和教育決定人們的思想和心靈。心靈是統治者，但思想也應該是。讓人們成為他們想成為的人，而不是他們所應當

成為的人。狂喜的時刻照亮了這黑暗的生活⋯⋯我們必須微笑和忍受。

　　從這天的日記中，我們看到年輕的舒伯特對心靈自由的強烈追求，此刻的他已經下定決心投入自己熱愛的音樂事業。事實正是如此，這一年秋天，舒伯特終於毅然決然地踏出父親的家門，懷抱著「成為貝多芬的繼承人」的希望，開始了他所期待的真正的生活 —— 沒有固定收入、沒有固定住處、漂泊不定但卻無拘無束的職業音樂家生活。這一年，舒伯特 20 歲；這一年，他堅定地選擇了音樂之路，選擇了自由之路。從此，舒伯特再也不用像服役般強迫自己教那群淘氣的孩子，再也沒有過分擁擠的家庭空間所造成的持續壓力，再也不必和反對自己從事音樂事業的父親朝夕相處、苦苦相爭。他從此可以把所有的時間都消磨在音樂上 —— 這是他在世界上最寶貴的財富。

第 2 章　獻身音樂

第 3 章　自由翱翔

忘年之交

離開父親的校舍以後，舒伯特搬到了他的另一個好朋友 —— 法蘭茲・索伯（1796 —— 1882） 的家中，並一直在那裡住到第二年 8 月。這裡有必要介紹一下舒伯特的這位好朋友。索伯生於瑞典，他的父親是德國人，母親是奧地利人。他一生之中從事過許多職業，如作家、演員、畫家和西洋象棋棋手，也做過小官。他性格詼諧，很有魅力，審美能力強，但為人怠惰輕浮，情緒時起時伏，生活放縱，追求刺激，不肯有半點循規蹈矩的想法。正是他這種放蕩不羈的個性強烈吸引著舒伯特，在他身上舒伯特彷彿看到了自己為生存壓力所迫卻時刻渴望自由的靈魂。舒伯特的父親極其討厭不讓舒伯特「學好」的索伯，但舒伯特卻與索伯形影不離，以致朋友們有時詼諧地稱呼他倆為「索伯特」。正是因為心心相通、趣味相投，從父親家搬出來之後，舒伯特才毫不猶豫地住到了索伯家中。

索伯的母親和妹妹索菲對舒伯特十分熱情友善，為他提供了良好的寫作環境，這讓舒伯特非常感激。現在，他終於可以自由自在地享受音樂了。初嘗自由滋味的舒伯特思如泉湧，進入了一個特別富有創作力的時期。在索伯家裡，舒伯特創作了近 60 首歌曲、兩首義大利風格的序曲、一部四重奏、一部五重奏、七首鋼琴奏鳴曲以及幾組舞曲。

1817 年 3 月，正是懷著對音樂無限的熱愛之情，舒伯特作曲，索伯作詞，二人共同創作了《致音樂》。在這首令人銷魂的樂曲中，舒伯特毫不吝嗇地讚美了音樂的魔力。索伯的詩是這樣寫的：

> 噢，最親愛的音樂，多少次，在悲傷的時刻，
> 當生活把我擲入冷酷的境地，
> 是你，再次激起我心中的愛戀，
> 送我進入一個美麗出塵的世界。
> 往往，一個溫柔的音符，從你的豎琴升起，
> 你奏響甜蜜而聖潔的和聲，
> 使我如上天堂 —— 那無上愉悅的良辰美景，
> 噢，最親愛的音樂，為此我感謝你！

這首樸素而情感洶湧的詩，被舒伯特譜成令人斷腸的美妙的音樂，成為不朽的傑作。所有後來人在介紹舒伯特時，都不能錯過這首《致音樂》。正如阿萊克·羅伯特森所說的那樣，無論誰站在舒伯特的墓前，他記憶中最先流出的必定是這首音樂。這是每一位音樂家在自己告別人世時所希望聽到的音樂，它的每一小節、每一樂段都是不朽的。

舒伯特一向是自作自彈自唱，但隨著時光的推移，他越來越希望自己的作品能為更多的人所知。舒伯特的朋友們看出了他的心思，他們不停地為舒伯特四處奔走，為此他們經常舉行音樂會，演奏和演唱舒伯特的作品。這就是被後人津

津樂道的「舒伯特之夜」，他的作品就是透過這種途徑逐漸
揚名維也納的。在這期間，一位著名的歌唱家 —— 約翰・帕
埃爾・弗格 —— 對舒伯特產生了深遠的影響，二人最終成為
忘年之交。

　　弗格在維也納宮廷歌劇團供職，是當時維也納很有名氣
的歌唱家。他文化修養很深，演唱經驗豐富，但也因見多識
廣，為人威嚴傲慢，對新作十分挑剔，一般人很難接近。幸
運的是，索伯的姐姐嫁給了弗格的同事，索伯充分利用這層
關係，為舒伯特爭取了一次與弗格見面的機會。儘管弗格對
當時的音樂風氣失去了興趣，甚至有放棄音樂的打算，他還
是勉強答應了索伯的要求。

　　這一天終於到來了！按照約定的時間，弗格準時來到索
伯的家裡，舒伯特和他的朋友們早已焦急地等待著。此時的
舒伯特似乎很緊張，他十分笨拙地向弗格微微鞠躬，表示對
見到這位大人物的榮幸，可是弗格的反應不僅帶有慣常的傲
慢，而且相當冷淡。原來，他一看到舒伯特又矮又胖，貌不
驚人，沒有一點想像中藝術家的樣子，心裡早就涼了半截，
沒有對舒伯特抱有任何希望，只是想早點結束這難熬的幾個
小時。他順手拿起桌上的一疊樂譜，冷淡地說：「好吧，就
讓我們來瞧瞧你寫的歌究竟怎樣吧。」弗格選的第一首歌是
《淚歌》，這首歌很美，旋律感人，但還算不上舒伯特最優

秀的作品。弗格幾乎沒有正式唱，只是按照樂譜的曲調哼了
一會兒，舒伯特坐在鋼琴前為他伴奏。

　　弗格唱完《淚歌》，表面上依舊無動於衷，只是淡淡地
評價了一句「還不錯」。但事實上，他心裡已不知不覺受到
了感動，像呼吸到久違的新鮮空氣一樣，一下子興奮起來。
接著，他又低聲唱了《酒神甘尼美》、《牧羊人之悲嘆》等
歌曲，態度越來越友好，越來越熱忱。直到告別時，他才
恢復了一貫傲慢的神氣，拍著舒伯特的肩膀，用教訓的口吻
說：「你果然有些真材實料，但你太嚴肅，不懂誇張，沒有
把它們提煉出來，反而浪費了你那美妙的樂思。」

　　很顯然，這位 50 歲的歌唱家喜歡上了這位年輕的作曲家
及他的作品。他雖然當面這樣批評舒伯特，但背後卻極力讚
揚他。憑藉多年磨礪的藝術直覺，他從第一首歌就感受到了
舒伯特的天才。以後他又聽到了《魔王》，這次他再也無法
矜持，立刻熱烈地讚揚它是一首萬古流傳的不朽傑作，如此
深刻成熟的作品竟然出自這樣一個初出茅廬的青年之手，簡
直不可思議！從此，弗格和舒伯特成為親密的朋友。他頻繁
邀請舒伯特到他家中做客或同去鄉下度假，為他擔任歌曲伴
奏，和他一起訓練，成為舒伯特最熱情的崇拜者。弗格本想
早日隱退，但舒伯特的出現改變了他的初衷，而他本人的藝
術生命，也因為演唱舒伯特的歌曲進入了最燦爛的時期。舒

伯特和弗格，一個是青春少年，一個是花甲老人，但年齡的差距並沒有阻礙二人的友誼，他們的忘年之交在音樂史上傳為一段佳話。舒伯特使弗格重新熱愛音樂，而弗格的友誼對舒伯特也具有難以估量的重要性。在當時，弗格是維也納，乃至奧地利樂壇上的名人，他的演唱往往可以使無名小卒的創作驟然間走紅維也納，甚至整個奧地利。1825 年舒伯特在寫給哥哥斐迪南的信中說：「弗格演唱，我為他伴奏，這一刻我們似乎合二為一。

　　這種方式對那些聽眾來說是極為新鮮、聞所未聞的。」弗格的演唱和推介對舒伯特歌曲的流傳產生了相當大的影響。

　　讓我們想一想他們在一起的場景吧！弗格高大魁梧，相貌堂堂，派頭十足，在人堆裡如鶴立雞群，而舒伯特不僅身材矮小，只有 1.52 米，而且憨厚的臉上掛著一副永遠摘不下來的眼鏡，在朋友中有「小蘑菇」、「小胖子」的暱稱。索伯曾為二人畫了一幅讓人捧腹大笑的漫畫：高大的弗格在前面闊步而行，目不斜視；矮小的舒伯特手臂下夾著一卷樂譜，上衣口袋裡還塞著一卷，臉部微微側向讀者，略帶詫異的表情讓人忍俊不禁。這幅寶貴的漫畫，為我們留下了舒伯特最真實的一面。

　　歷史上一直有這樣一種說法，認為舒伯特是在一種恍恍惚惚的「夢遊」狀態下寫作的。正是在這種神祕的「出神」

狀態下，這個沒有受過多少教育的青年獲得了超人的直覺和洞察力。這種說法最早始於弗格，他曾經說：

> 作曲家有兩種，一種就像舒伯特這樣，在「直覺」或「夢遊」狀態下創作，作曲家本人沒有任何自覺的行動，這不可避免地具有某種天意和靈感；第二種則是透過意志力、思考、勤奮、知識來創作……

顯然，弗格沒有真正理解舒伯特的創作方法。的確，在舒伯特看來，音樂本身就是一種神祕的、自然的力量，其創作速度之快，作品數量之多，無疑與他突如其來的靈感有關。而且，舒伯特現存的手稿主要都是一些乾淨整齊的抄本，沒有絲毫修改的痕跡，彷彿是大自然「口授」給他的一樣。舒鮑恩對這種說法十分憤怒，他在回憶錄中有力地予以駁斥：

> （舒伯特）那前所未有、取之不盡、用之不竭的旋律寶藏確實是一種神聖的天賦，技巧再高明的人也難以企及……但如果相信舒伯特僅僅是一位優秀的天生的作曲家……人們就犯了大錯。舒伯特具有最完備的音樂知識，對古代和當代音樂大師的作品有過最詳盡的研究。他研究過巴哈和韓德爾的全部作品，對他們充滿敬意。他幾乎可以憑藉記憶彈奏格魯克的所有歌劇。出自莫扎特、貝多芬和海頓的音符，大概沒有一個是他不知道的。一個人有如此豐富的知識，就絕不會是一個僅憑天賦的作曲家。

事實確實如此。和所有偉大的作曲家一樣，舒伯特不是「天生的天才」，更不是一臺作曲機器。舒伯特去世以後，他創作的草稿和最初的抄本逐漸被公諸於世，「夢遊」創作的神話就徹底地不攻自破了。

鄉間生活

1817 年 8 月，由於索伯家裡來了一位急需住房的親戚，舒伯特不得不暫時離開。他無處可去，只能又一次回到父親家中，再一次擔當起他所厭惡的教師工作。不過，這次父親似乎已經認可了舒伯特的選擇，沒有堅持讓他放棄音樂，從事教師職業。

在家裡的這段時間，舒伯特開始動筆寫 C 大調第六交響曲，直到 1818 年 2 月才完成。雖然這部交響曲在技巧上取得很大的進步，卻被認為是舒伯特所有交響曲中最乏味的一首。研究舒伯特的權威專家布朗評論說：「管絃樂的運用是巧妙的，樂章被老練地組織在一起，流暢到圓滑的地步，一切都顯得乾淨俐落，令人滿意。但是，作品沒有靈魂，一切都是浮表的東西，如職業匠人擺弄的瑣碎玩意兒一樣，毫無吸引力……」這似乎與舒伯特當時失望和沮喪的心情分不開。雖然此時的舒伯特悶悶不樂，但維也納音樂界卻是歡天喜地。這是因為羅西尼（1792 —— 1868，義大利著名歌劇

家，代表作是《塞爾維亞的理髮師》）的歌劇以狂風暴雨之勢征服了維也納，舒伯特本人也受到了羅西尼音樂的感染，寫了兩首「義大利風格」的序曲，其中一首在 1818 年 3 月 1 日正式公演，這是舒伯特第一部公演的作品，在維也納和外地的報紙上得到了一致的讚譽。當年另一件令人振奮的事情是他首次發表了自己的作品 —— 歌曲《厄爾拉夫湖》。儘管收錄這首歌曲的出版物是某雜誌的增刊，知名度不是很大，但不管怎麼說，舒伯特的作品終於被印在了出版物上，這畢竟是一個好的開始。

1818 年夏季，21 歲的舒伯特得到了一份報酬不菲的工作。約翰·卡爾·埃斯特哈齊伯爵聘請小有名氣的舒伯特教他兩個女兒學習音樂。埃斯特哈齊一家夏天在鄉間度假，冬天再回到自己的維也納的住所 —— 這在當時是一種時尚。

舒伯特熱愛維也納，更離不開這裡的朋友，一想到要離開這個城市就感到痛苦。不過，他最終還是接受了這份工作。

一方面是為了緩解經濟上的拮据，另一方面也是為了徹底擺脫父親。原來，在舒伯特離開學校的時間裡，他父親一直堅持將兒子的名字保留在教員名冊中，希望舒伯特回心轉意時能重新教書。這顯然是他一廂情願的想法。接受這一職位就意味著徹底辭去父親學校中的工作，得到一份固定的薪

水。事實上，舒伯特還有另一層考慮，他希望鄉間的和平與
寧靜能夠有利於他的創作。於是，舒伯特和埃斯特哈齊一家
來到了位於匈牙利的利茲城堡，開始了短暫的鄉間生活。舒
伯特從前從未離家這麼遠，這是他一生中最遠的一次旅行。
剛來到利茲城堡，舒伯特就被周圍美麗的風景所吸引。城堡
周圍到處是令人心曠神怡的樹林和田野。城堡雖說不上富麗
堂皇，但結構勻稱，外觀典雅，四周環繞著一個漂亮的花園
和池塘。據說，城堡裡還養了一群鵝，有時發出的嘎嘎聲能
淹沒人們的交談之聲，是幽靜環境中唯一的「交響樂」。雖
然舒伯特是伯爵聘請來為千金們上課的教師，但在那個時
代，家庭教師的地位也就比管家稍稍高出一點。舒伯特住在
管家的房間裡，和僕役們一起吃飯。在最初的日子裡，一切
都那麼新鮮，他覺得大部分傭人都很令人愉悅，並與 75 歲的
外科大夫交上了朋友。置身於美麗的草地和花園中，舒伯特
在利茲城堡體會到的最初的自由讓他身心陶醉。在到利茲城
堡大約三個星期之後，他寫了一封信給朋友們：

> 歐洲田園風光
> 最好和最親愛的朋友們：
> 我怎麼能忘掉你們呢？你們對我來說就意味著一切。舒鮑
> 恩、索伯、麥亞霍佛、塞恩，你們都好嗎？我過得很好，像
> 個神祇似的生活和作曲……麥亞霍佛的《獨居》寫好了，我
> 相信它將是我至今最好的作品……祝你們個個都快樂健康，

就像我現在一樣。索伯請代向弗格問好……如果有可能，請他考慮可否在 11 月的昆茲音樂會上演唱一首我的歌曲——隨便他喜歡哪一首，我足感盛情。向你想得到的所有熟人問好……儘快給我寫信，你寫來的每個字母對我都是珍貴的。

從舒伯特輕鬆、喜悅的語調中，我們感覺到他對這段時間的生活十分滿意，對未來充滿了希望。正如他自己評價的那樣：「感謝上帝，我終於活過來了，這正是時候，否則我只會是一個壯志未酬的音樂家。」

然而，好景不長，一段時間之後，徹利茲城堡田園般生活的光環開始黯淡下來，他越來越思念維也納，思念自己的好友。雖然這裡的生活一直讓人愜意，但卻一直缺少點什麼。舒伯特發現，這裡沒有一個人懂得真正的藝術。

這對於為音樂痴狂的舒伯特來說簡直是無法忍受的，他只能和他所鍾愛的音樂寂寞相處，把她藏在房間裡、鋼琴裡和心裡。這種情況一方面痛苦地折磨著舒伯特，另一方面也昇華了他的思想。在這段日子裡，舒伯特創作了大量的鋼琴四手聯彈樂曲。1818 年之前，他很少以這種親切的方式創作作品，但他現在是在埃斯特哈齊家裡教鋼琴，而且要讓大家愉悅，所以鋼琴二重奏就特別有吸引力。此後，舒伯特一生中都堅持運用這種方式創作，在他之前或者之後，沒有任何作曲家創作了這麼多如此動人的四手聯彈作品。隨著家庭音樂活動的衰落，這種形式的作品慢慢地不受大家歡迎了。除

此之外，他寫了好幾首非常好聽的歌曲。

　　隨著時間的推移，舒伯特對維也納的思念與日俱增，他在信中寫道：「儘管我在這裡健康而快樂，儘管這裡的人很友善，但我卻熱切地期盼著那一刻：回到維也納，回到維也納！」在他看來，維也納狹窄擁擠的空間裡有他最心愛、最珍視的一切。漫長的夏季終於過去了，埃斯特哈齊一家返回了維也納，舒伯特返回了他心中的天堂。

重返維也納

　　回到維也納之後，老西奧多爾又建議兒子當一名教師，如果真是這樣的話，這位音樂家將再一次受到教師職業的羈絆。但這一次，舒伯特再也沒有怯懦，於是父子之間又出現了裂痕。雖然父母家的大門一直為他打開著，但他不想，更不願意再回到那個地方。然而，此時的舒伯特一貧如洗，連房子都租不起，他該怎樣面對以後的生活呢？幸好，他有一批生死之交可以投靠。他先是住在舒鮑恩家裡，然後搬到索伯家，最後又搬到麥亞霍佛那裡。

　　這裡我們有必要介紹一下梅爾霍佛。梅爾霍佛是舒伯特早期的好友之一，他是一個極其敏感、真率、憂鬱、內向的詩人，十分喜歡音樂。他們的相識要追溯到 1815 年，那年舒伯特 17 歲。在一個陽光明媚的下午，舒鮑恩和舒伯特一起來到

梅爾霍佛的住處，還沒有進門，舒伯特就聽見屋裡傳來他極為熟悉的旋律，高興地喊道：「我的《湖上》！是我的歌。」舒鮑恩笑著補充道：「也是梅爾霍佛的《湖上》，是他的詩，不是嗎？」聽到他們的對話，梅爾霍佛飛快地出門迎接，但一切寒暄客套的話都是多餘的，詩人的心和作曲家的心已經暗暗融合在一起。舒伯特微笑著對梅爾霍佛眨了眨眼睛，就飛快地直奔鋼琴，開始彈奏他的歌曲，一首接著一首。梅爾霍佛默默聆聽，心醉神迷。不知不覺中，天色漸漸暗了下來，舒伯特唱累了，從鋼琴凳上站起來，微笑地看著獨自出神的梅爾霍佛。梅爾霍佛突然驚覺，跳了起來，三個人開懷大笑。整整一個晚上，他反覆地低聲哼著舒伯特的旋律，詩人和作曲家很快成為好朋友。

終其一生，舒伯特共用梅爾霍佛的詩譜了 47 首歌，除了歌德，梅爾霍佛是舒伯特為之譜曲最多的詩人。梅爾霍佛也充分認識到了舒伯特的音樂價值，「我的許多詩是因為他那美麗而憂鬱的旋律才存在、流傳和受到歡迎的」，每當有新作時，他要等到舒伯特把自己的新作譜成音樂後，才敢相信這些詩是美好的，是有價值的，才會真正喜歡和珍視它們。

當舒伯特重回維也納的時候，一直居無定所。當梅爾霍佛知道舒伯特的處境時，毫不猶豫地邀請與他同住，舒伯特非常高興地答應了。在此後的兩年時間裡，舒伯特和梅爾霍

佛同住一室，和睦相處，度過了一段美好幸福的生活。雖然
這位大師是被父親拒之門外的人，但要感謝他的朋友，是他
們給了他一席之地，他才得以重新揮筆作曲，正如施恩菲爾
德所說：「在各種各樣的憂慮和折磨中，不為人知的無名鼠
輩舒伯特的天才只得到了他的幾位朋友的承認。」

　　舒伯特對這裡的生活非常滿意，因為梅爾霍佛的房間裡
有一架鋼琴，可以任他彈奏，給他提供了很好的寫作環境。
此時距舒伯特離家已經差不多三年了，他完全習慣了無業游
民般的藝術生涯。儘管如此，舒伯特的生活還是很有規律
的，他每天睡得很晚，起得也很晚，往往到早上 10 點左右
才起床，但洗漱後馬上就投入工作，一直寫到下午兩三點甚
至更晚才停下來。然後他會到咖啡廳吃午飯，之後就是會朋
友、散步、訪客、彈琴等活動，天黑之後他往往在一家小酒館
和朋友們一起吃飯。這時是舒伯特最幸福的時候，他們常常
一手拿著酒杯，一手握著煙斗，談天說地，讀書唱歌，不知
不覺就過了午夜。白天工作，晚上娛樂，這就是這位年輕藝
術家一天的生活。

　　即使從現在的眼光來看，舒伯特也是典型的藝術家形
象。他喜歡喝酒，不受世俗約束，不願意出入時髦的交際圈
子，他的血液中似乎有著吉卜賽人的流浪成分。為了不打破
自己心愛的生活方式，他甚至不願意以給人教音樂來餬口，

只因為教課既沉悶無聊又太浪費時間，而且教課時間一般都是在早上，正是他創作慾望最旺盛的時候。他可不會為了一點點錢而放棄終身的音樂事業。說到金錢，他的藝術家特質體現得最為明顯。他常年為貧窮所困，常常要靠朋友接濟才能吃得上飯，有時候竟然找不到一雙完整的襪子穿，更談不上像那些維也納市民那樣每年到鄉下消夏。可是，雖然在金錢上吃足了苦頭，他卻絕不肯向金錢低頭。他在創作方面異乎尋常地勤勉和專心，任何與創作不相關的事情，一概不喜歡，即使能賺錢也不肯做。而一旦手裡稍有富餘，他就會立即和朋友們一起花掉，或者用在比他更窮的朋友身上。這就是我們可愛的藝術家 —— 舒伯特。

夢幻之旅

1819 年夏天，弗格邀請舒伯特到他的老家 —— 施泰爾度假，於是舒伯特和他的忘年交一起踏上了一次仲夏的夢幻之旅。

這是一次大自然之旅，也是一次藝術之旅。一路上，兩位熱愛大自然的朋友不禁為美麗的鄉村景色所陶醉。他們在一些漂亮的小鎮上張貼海報，舒伯特為這些又驚又喜的村民們演奏奏鳴曲和幻想曲，弗格則為他們演唱舒伯特所寫的歌曲。一天，他們漫遊到一座修道院前，這座宏偉的建築矗立

在一面山坡上，四周是一片肥沃的開滿鮮花的平原。他們像朝聖者一樣，爬上了陡峭的山村街道，在一片片綠蔭的懷抱中，有一座帶有一百扇窗戶和幾座巴洛克風格巨塔的修道院。修士們很有禮貌地接待了兩位音樂家，並在富麗堂皇的餐廳裡頗有藝術眼光地欣賞了他們表演的音樂和歌曲。

又經過了兩天的路程，他們終於來到施泰爾。這座風景如畫的小鎮位於奧地利北部，距離維也納 90 英里。施泰爾河的碧波和不遠處寧靜的群山，令人時時有出世的感覺。

在這裡，他們逗留了很長時間，弗格把舒伯特介紹給他所有的朋友 —— 鮑姆加特納、科勒爾、謝爾曼和施塔德勒。

在他們的熱情引導下，舒伯特遊覽了施泰爾如詩如畫的美景。美妙的自然景色和新結識的朋友點燃了愛與熱情的火焰，激盪著舒伯特的心靈。他的天才在那時迸出了火花，寫下了著名的《鱒魚五重奏》。說到《鱒魚五重奏》，我們不能不提及鮑姆加特納，他是一位富有的紳士，擅長拉大提琴，喜歡室內樂。他非常喜歡舒伯特 1817 年創作的歌曲《鱒魚》，當即請舒伯特用歌曲《鱒魚》的主題為他們創作一部室內樂，這就是著名的《鱒魚五重奏》。這是舒伯特最早的一部成熟的室內樂，它清新、秀麗、柔和、活潑，簡潔中富含細膩的詩意，像一面鏡子一樣，反映了他在那些明媚的夏日裡的美好經歷。

《鱒魚五重奏》是在歌曲《鱒魚》的基礎上創作而成

的，在長達 40 分鐘的演出中，舒伯特把它分為五章。第一樂章是活潑的快板。鋼琴奏出了以分解和弦出現的引子，接著小提琴奏出了優美寧靜、樸素安詳的主部主題。主題稍作擴展後，鋼琴奏出了頗富抒情風格的副部主題，在較嚴謹的展開部和再現部後，音樂以短小的尾聲結束。這個樂章具有溫婉、明快、清澈的感覺，優美而浪漫。

第二樂章是行板，整個樂章靜謐輕柔，鋼琴奏出縷縷飄蕩著奧地利北部山岳地帶氣氛的歌謠風的旋律。接著第二小提琴和中提琴演奏升 F 小調的第二主題，自由不羈的曲調中交織著熱情和幽怨的感情，隨後 D 大調上出現了舞曲節奏的新旋律，鋼琴流利的音韻為音樂平添了幾許明澈爽朗的情調。

第三樂章是一首諧謔曲。急速、輕快而精神充沛的主題以及絃樂與鋼琴的問答增添了詼諧的氣氛，中段是維也納舞曲風的恬靜而又愉快的音樂。

第四樂章是變奏曲式，是全曲的核心部分，以歌曲《鱒魚》的故事為基礎。在欣賞這一樂章之前，我們有必要了解一下歌曲《鱒魚》所講述的故事：

> 明亮的小河裡面，有一條小鱒魚，快活地游來游去，像箭一樣。我站在小河岸上，靜靜地朝它望去，在清清的河水裡面，它游得多歡暢。
>
> 那漁夫帶著釣竿，也站在河岸旁，冷酷地看著河水，想把魚兒釣上。我暗中這樣期望，只要河水清又亮，他別想用那釣

鉤把小魚釣上。

但漁夫不願意久等浪費時光，他立刻就把那河水攪渾。我還
來不及想，他就已提起釣竿，把小鱒魚釣出水面。

我懷著激動的心情，看鱒魚受欺騙。

膾炙人口的旋律描繪了深山溪流中自由悠遊的小鱒魚。
小提琴優美的主題後，鋼琴彈出第一變奏，第二變奏由中提
琴主奏，第三變奏是借大提琴演奏的渾厚的主題，沉重的音
樂似乎令人感到了漁夫的腳步聲。第四變奏是強大的和弦和
陣陣的哀傷，好像是漁夫投網和小鱒魚的掙扎，第五變奏大
提琴奏出同情和憂傷。尾聲中優美的主題再現，訴說著自由
歡樂的永恆和美好終將到來。

第五樂章是最快板。華麗而充滿力感的音樂充分表現了
作者在夏季愉快的旅行中明朗而寬闊的胸懷和對大自然的熱
愛，最後全曲在愉快明朗的情調和濃郁的青春氣息中結束。

舒伯特的創作熱情一旦打開，就一發不可收拾。8 月 10
日是弗格的生日，為了給這位忘年交帶來一份驚喜，舒伯特
以施塔德勒的詩歌為歌詞寫了一首大合唱獻給弗格，作品對
弗格演出過的著名角色作了詼諧的暗示，這可以說是獻給朋
友最好的禮物。的確，對於舒伯特來說，這是一個快樂的夏
天：無休無止的郊遊、音樂會、即興演奏會，何況還有那麼
多漂亮的女士讚美他的音樂，重視他的才能。

不久，舒伯特決定離開這裡，到不遠的林茲去看望另一

位好友 —— 舒鮑恩，並在這裡給梅爾霍佛寫了一封信，熱情澎湃地告訴他自己現在的生活。

美好的時光總是過得太快，眨眼間，這個美麗的夢幻之夏就要結束了。舒伯特在林茲登上了遊輪，踏著尼伯龍根河的銀波順流而下。瓦紹的綠色山坡，杜恩施泰因和克萊姆斯那古老的城鎮，宏偉的修道院，都在兩岸向他招手問候，彷彿歡迎他下次再來。然而，當舒伯特凝視這美麗的風光時，憂傷又一次爬上他的心頭，不禁陷入了深思，在施泰爾的朋友們舉辦的晚會上他們奏的曲、唱的歌都在他的耳邊迴響，並在這黎明的芬芳和靜寂中更加清晰。隨著遠方克勞斯特紐堡的塔尖隱隱約約地顯現，維也納已近在眼前，他的思緒也越來越凝重：在這個偉大的城市中，將有什麼樣的生活等待著他呢？

第 3 章　自由翔翔

第 4 章　收穫的季節

奏響《魔琴》

　　回到維也納之後，舒伯特表面上過了一段平靜無事的日子，但一股內心之火在折磨著他，帶著這份熱情，他又全身心地投入到藝術創作之中。維也納是一片藝術的海洋，看到身邊豐富多彩的藝術創作，舒伯特的興趣轉向了歌劇。終其一生，舒伯特在歌劇寫作上花費了無數的時間，投入了很多熱情，一共寫出了 17 部歌劇，在他的作品全集中，歌劇占了整整 7 卷。但是，他的歌劇並沒有出現預想的效果，無論他生前，還是死後，人們提起他的歌劇都只是輕描淡寫地一筆帶過。不過，舒伯特第一次公開演出的作品就是歌劇，這在他的一生中是重要的轉折點。因此，如果想全面了解舒伯特及其藝術生涯，我們有必要看一看他的歌劇創作。

　　說起舒伯特創作的第一部歌劇，要追溯到 1818 年。那年年底，在弗格的推薦下，維也納皇家劇院委託舒伯特寫一部歌劇。經過幾個月的努力，到 1819 年春天，這部名叫《孿生兄弟》的滑稽劇順利完成。但是，正要公演的時候，大名鼎鼎的羅西尼來到維也納，一時之間維也納所有的歌劇院都忙於上演他的作品，《孿生兄弟》被推遲了一年多，一直到 1820 年 6 月 14 日才得以與觀眾見面。這是舒伯特作品第一次公開演出，由他的好友弗格擔任主唱，取得了很好的效果。初次演出時，舒伯特親自來到了現場。據好友安塞姆回

憶，當時舒伯特坐在頂層樓座的最後一排，當看到觀眾為他的歌劇熱烈鼓掌時，他顯得非常高興。畢竟，這對他來說是一個新的開始。當演出結束時，人們要求舒伯特上臺，但他拒絕去臺上謝幕，因為他穿的是一件破舊不堪的外衣。安塞姆脫下自己的黑色燕尾服讓舒伯特穿上，去向觀眾謝幕，但舒伯特卻說什麼也不肯。這時臺下的呼喊聲此起彼伏，舞台監督只好上臺說此時舒伯特不在劇院。聽到這時，靦腆的舒伯特開心地笑了。他和朋友們一起去經常光顧的酒店為這次成功的演出舉杯慶祝，一直狂歡到深夜。

　　遺憾的是，當時的輿論界對《孿生兄弟》的評價並不怎麼友好。《德累斯頓晚報》駐維也納的記者是這樣評價的：

> 一位年輕的作曲家為劇本譜曲，並首次將其公演。我則要告誡這位天才的年輕人，太多的讚美是沒有好處的。大眾接受了這部小歌劇，彷彿它就是一部傑作。但事實上並非如此。當然，這部作品本身說明它具有新主題的連貫性和完整性。但是，正如活潑輕佻的音樂不適合於描寫英雄主題一樣，舒伯特過於嚴肅激昂的音樂也不適合描寫這樣一個十分輕鬆的題材。總的來說，我認為，這位年輕的作曲家應將其才智更多地發揮到英雄題材 —— 而不是搞笑題材 —— 的樂曲中。

　　這位記者顯然透過這部不太成功的歌劇敏銳地覺察到了舒伯特的音樂天才，並準確地指出了《孿生兄弟》失敗的原因。因此，在上映 6 次之後，《孿生兄弟》就被劇院從戲單

上劃掉了。

　　然而，舒伯特並沒有氣餒，依然以極大的熱情從事歌劇創作。從施泰爾返回之後，鑒於對舒伯特才能的信任，維也納河畔劇院委託舒伯特為一個三幕劇《魔琴》配樂。

　　在作曲熱情的驅動下，舒伯特僅用了兩星期的時間就完成了總譜，並於 1820 年 8 月 29 日公演。劇院的海報宣傳，這是「一齣新穎、神奇的三幕音樂劇」。但是，由於劇團排練倉促，表演混亂，並沒有被觀眾看好。一位劇評家刻薄地指出，「沒有人知道自己的音部，最先聽到的總是詞人的聲音」，另一篇評論則認為音樂「單調、乏味、格調陳腐」。萊比錫的《音樂報》說：「總譜中隨處可見作者的才能，但整體上講，缺乏技巧，缺乏老手所具有的把握力。絕大部分音樂太過冗長，缺乏藝術性，令人疲倦。」只有舒伯特的密友施來西塔男爵在《交談報》上發表了一篇很長的文章，以一種熱情的口吻寫道：

> 舒伯特在這裡賦予廣闊天地以展現他詩意般的歌曲創作能力。在這方面他做得十分輕鬆和徹底。時而我們聆聽到了他的音符以夢幻般的舞曲節奏向我們走來，時而強有力的旋律拂過魔力豎琴的琴弦。最能說明他作品的成功之處在於：儘管大部分的演出不夠好，尤其是帕爾默林沒有能夠演繹好他的角色，但是這恰恰與作品優美的旋律形成鮮明的對照。最後請允許我向舒伯特表示感謝，他用不懈的努力以及在舞台

上給予我們的天才之無窮智慧之旋律，把我們從已經習慣於沉溺在退化日子的慵懶和愚昧中喚醒。

流傳到今天，我們只能看到《魔琴》的部分曲譜，那就是《羅莎蒙德》序曲。從今天的眼光看，這首序曲確實輝煌美妙，非同凡響，是舒伯特最成熟的作品之一。然而，不管怎麼樣，當時《魔琴》總共只演出了八場，預先談妥的報酬，劇院分文未付，舒伯特的歌劇第二次遭遇了失敗。

年輕的舒伯特受到了打擊，但沒有氣餒，因為他只有23歲，還很年輕，要知道在這個年齡就公開演出了兩部歌劇的人是非常少見的。於是，經過一段時間的調整後，舒伯特又開始了新的征程。

1821年，舒伯特與索伯合作，開始寫一部新的歌劇《阿爾夫朔與艾絲德拉》。與以往提前由劇院預定不同，這次創作沒有得到任何一家劇院的委託，其演出的機會更是極其渺茫。可是這絲毫不能阻止舒伯特的創作熱情。創作的日子是艱苦的，也是幸福的，每當索伯寫完一幕，舒伯特就立刻為之譜曲，每天都工作到深夜，直到1822年2月完成整部作品。對舒伯特來說，這是一段充實的日子，不愁衣食、無牽無掛，對未來的憧憬和對生活的熱情塞滿了胸膛。

舒伯特和索伯一心指望在《阿爾夫朔與艾絲德拉》上獲得成功，他們選擇了當時歌劇中最時尚的題材：愛情、陰謀、

離怨、團圓。這是典型的義大利式歌劇的情節，也是舒伯特唯一一部「大」歌劇。在這部歌劇中，他毫不猶豫地模仿義大利歌劇的風格，決心在義大利人的天下與他們一比高低。舒伯特傾注的心血沒有白費，他的戲劇表達手法有了很大的進步。他傚法格魯克、莫扎特和韋伯，合唱曲具有和諧、華貴的特徵，旋律相當優美，樂器配置也經過精心設計，隨著劇情的起伏而不時出現高潮。著名的音樂家李斯特高度評價了這部歌劇：「阿爾夫朔充滿熱情和憂鬱的求愛場景，有力的富於節奏感的管絃樂伴奏，寫得和威爾第，而且是一個成熟的威爾第一樣出色。」但這種不吝言辭的讚賞並沒有促使這部歌劇贏得認可。儘管舒伯特和他的朋友奔走多次，維也納所有的劇院都拒絕上演這出歌劇。終其一生，舒伯特都沒有看到或聽到自己的傑作。直到他去世二十多年後的 1854 年，《阿爾夫朔與艾絲德拉》才在李斯特的指揮下首次登上舞台，但並沒有引起聽眾強烈的反響。

　　1823 年，舒伯特最後一次鼓足勇氣，為在歌劇寫作上獲得成功而苦苦奮鬥。當年的 3 月到 4 月，心情黯淡的他又創作出情緒昂揚、格調歡心的一幕歌劇《密謀者》。這是目前舒伯特唯一能偶爾得到上演機會的歌劇，該劇借鑑了古希臘戲劇家阿里斯托芬的題材，講述了一個浪漫而熱鬧的故事：

在中世紀的時候，歐洲騎士們準備出發去征討異教徒，把妻子撇在家裡。妻子們深感受到冷落，心中憤憤不平。於是，其中一位呂登斯坦伯爵夫人邀請各位妻子來家裡做客，席間妻子們紛紛聲討自己的丈夫，共同起誓再也不準丈夫和她們親近。呂登斯坦伯爵的貼身僕人探聽到了這個祕密，告訴了伯爵。伯爵和其他騎士怒氣衝衝地回到家中，也以同樣冷淡的態度對待妻子。最後的收場是皆大歡喜的，妻子們隨丈夫共同出征，她們腰懸佩劍，身穿盔甲，幫助丈夫擊敗敵人。

這部歌劇深受莫扎特、韋伯風格的影響，但也有舒伯特自己的特色。在最重要的「起誓」一幕中，伯爵夫人以女高音主唱，妻子們合唱襯托，絃樂的顫奏和伸縮喇叭的伴奏給這一場景增添了生動鮮明的喜劇色彩。在得知密謀的伯爵回到家後和夫人應對的詠嘆調中，對夫妻情緒變化作了細緻入微的描繪，也給人留下了深刻的印象。遺憾的是，這部歌劇在舒伯特生前也沒有公開演出，直到 1861 年 3 月 1 日才得以在維也納首演，同年 8 月在法蘭克福第二次登上舞台，後來又曾經在法國演出過幾次。不過，整體而言，這部歌劇上演的次數極少，欣賞者更是寥寥無幾。

1823 年 5 月，舒伯特受劇院的委託又開始創作三幕歌劇《費拉布拉斯》，接著他又完成了《塞浦路斯女王，羅莎蒙》。從品質上說，這三部歌劇大大超過了早期的水平，但

只有《塞浦路斯女王，羅莎蒙》得到演出的機會，而且只演出了兩次。從此之後，舒伯特再也沒有創作歌劇。

舒伯特在歌劇上付出的心血最多，失敗也最慘重。從1818 年到 1823 年，舒伯特在歌劇領域苦苦奮鬥了整整五年，卻始終毫無成果。他失敗的原因是複雜的。一方面，他得到的劇本很差，不是內容貧乏，就是過於誇張，難以激發他的音樂靈感和想像力。舒伯特對如何賦予詩歌以音樂生命有著無與倫比的直覺，但這種直覺遇到更複雜更宏大的歌劇時，似乎就遽然消失了。另一方面，他的失敗和當時的社會時尚和音樂風氣有著很大的關係。在舒伯特的時代，義大利風格的歌劇在舞台上占據著統治地位，無論劇院的經理、觀眾，還是歌唱家，都不想要德國式歌劇。當時的歌劇有著嚴格的傳統規矩，始終在舒伯特面前設置了重重阻礙，終其一生，都少有機會在歌劇創作中嶄露頭角。

1823 年之後，舒伯特停止了歌劇創作，再過五年，他就永遠告別了人世。我們不禁遐想，如果天假以年，舒伯特究竟能不能創作出面目一新的歌劇？假如他能得到優秀的劇本，一個人物真實、場景可信、深刻動人的劇本，而不是風氣所趨的華而不實的大雜燴，那麼他內在的傑出的戲劇性力量會不會被激發出來？

鋃鐺入獄

對舒伯特來說，1820 年是非常重要的一年，這一年他有兩部歌劇首演，室內樂取得了突破，但這一切都被一次意外的入獄所打斷⋯⋯

談到這次入獄，要從法國大革命說起。18 世紀末，震驚世界的法國大革命爆發，動搖了整個歐洲封建統治的基礎，也讓腐朽的奧地利帝國看到了自己的未來。1805 年和 1809 年，拿破崙的軍隊入侵奧地利，維也納經歷了兩次戰爭。戰爭很快就結束了，維也納不久就恢復了昔日的和平，但它的精神受到重創，尤其是在 1815 年以後的 30 年間，奧地利帝國向外拓展，外表安定團結，內部危機重重。國王佛蘭茲一世和他的首相梅特涅一再加強專制統治，把奧地利變成了一個警察國家。從 1819 年起，政府對圖書、言論、音樂和報刊都採取了十分嚴屬的審查制度。政府當局甚至鼓勵人們對藝術家和自由思想家進行監督，因為他們相信，如果這一類人決定向現行制度發起挑戰，那將是對政府的一個極大的威脅。

警察的魔掌最終沒有放過舒伯特狹小的音樂空間。

1820 年 3 月的某個夜晚，舒伯特正和好友們在詩人約翰・塞恩的住處聚會，這時警察衝了進來，指控塞恩說過反對警察局長的言論。在接下來爆發的一場混亂中，舒伯特的一隻眼睛被打得青腫，塞恩、舒伯特和幾位同伴被捕入獄。

塞恩是舒伯特在寄宿學校學習時的好朋友，他研究法律，以教富家子弟為生，並以詩歌出名。他後來回憶自己的年輕歲月，從中我們可以窺見那個時期知識分子和藝術家的生活狀況：

> 1813 年到 1815 年，德國人為自由而進行的抗爭，事後在奧地利也引起了強烈的精神動盪。當時的維也納自發聚集了大批優秀的、相互為伴的年輕作家、詩人、藝術家和文化人，這是這座帝都從未見過的。這群人解散後，在各個方向都為未來播下了種子，生根發芽……

在交給警察總長的官方報告中，詳細說明了「塞恩的頑固和傲慢態度」。塞恩大膽地向當局宣布了自己的想法，說「他根本不怕警察」，還說「政府太愚蠢了，根本無法看穿他的祕密」。該報告還進一步說，「舒伯特，來自羅騷的學校助教」，以及約翰・采欣特、法律系學生約瑟夫・馮・斯坦因斯堡、布魯赫曼，「他們以同樣的聲音對抗當局的官員，還說他的語言侮辱人、不敬」。因此，塞恩將被當局審判，而其他四個參加者將被「招來予以訓斥」。同時，警察還決定，要告訴斯坦因斯堡和布魯赫曼的父親「他們兒子的行徑」。

大約是某些高層人物的保護，或者他作為組曲家的名聲的影響，舒伯特似乎逃過了懲罰，但他畢竟被捲入了一個非常嚴重的事件之中，這意味著他現在有了案底。在當時的官

僚體系中，幾乎一切都需要警察局的同意 —— 就業、結婚、旅行、出版等，因此留下案底是一個很大的麻煩。

這對他產生了深刻的影響，以致這段時間的筆記都發生了明顯的變化。然而，對塞恩來說，這個事件的後果將是毀滅性的。審判之後，塞恩被拘禁了 14 個月，當他重獲自由的時候，卻被終身驅逐出維也納，從此舒伯特再也沒有見過他。

然而，大家從來沒有忘記塞恩。實際上，他的影子總是籠罩在這個圈子周圍。布魯赫曼的生活並沒有像塞恩一樣受到這麼大的影響，他繼續與塞恩保持通信，支持他，鼓勵他。他們 1822 年在因斯布魯克見面時，他發現塞恩仍像以前一樣激進、熱情。那次旅行回來之後，他帶回了塞恩的兩首詩，不久舒伯特就為它們配了樂。

這一年，還發生了一件讓舒伯特飽受打擊的事情：在長達三年的等待之後，他的初戀情人泰瑞莎披上了婚紗，作了別人的新娘。泰瑞莎是舒伯特的鄰居，比他小一歲。泰瑞莎一家都非常喜歡音樂，他的哥哥是個經營有方的商人，在鋼琴和風琴演奏上也有很高的造詣。他們一家對舒伯特十分友善，經常請他來做客。泰瑞莎有一副圓潤可愛的高音嗓子，在教區合唱團擔任獨唱歌手，常和舒伯特一起排練。1814 年 10 月的一天，舒伯特的 F 大調彌撒曲在教區教堂演出，17

歲的舒伯特擔任指揮，16 歲的泰瑞莎唱女高音。兩個人配合得非常默契，演出獲得了成功。音樂使兩個不諳世事的年輕人相互吸引，拉近了彼此的距離，正是從這部彌撒曲開始，他們就暗暗種下了感情的種子。

1815 年，舒伯特在致朋友的信中吐露了對泰瑞莎的愛慕之情，沉浸在初戀中的舒伯特為泰瑞莎寫下了大量歌曲——《愛的醇酒》、《悲傷的愛》、《愛的呼喚》、《初戀》、《一切為了愛》、《祕密》……他從來沒有像在這個時期這樣廣泛地探索愛的主題和閱讀愛情詩歌。

然而，由於各種原因，他們的戀情沒有繼續下去。1820 年 11 月 21 日，泰瑞莎在家庭的壓力下最終違心地嫁給一個有穩定收入的麵包師。看著自己的初戀情人成為別人的妻子，年輕的舒伯特又一次嘗到了痛徹心扉的滋味，這在他同年 12 月初創作的 c 小調絃樂四重奏中表露無遺。在這部四重奏中，我們突然看見了一個面目一新、獨一無二的舒伯特的世界。汨汨流動於其間的和聲大膽有力，充滿創造性，描繪出郁鬱沉思的境界。樂章的開始部分在趨近結尾的時候重新出現，但狂喜的氣息消失，那明亮的光輝彷彿被狂風所撲滅，只剩下絕望的情感在旋律中迴旋——這正是舒伯特當時心情的寫照。

多年以後的一天，舒伯特和好友安塞姆在郊外散步，安塞姆問起他是否談過戀愛，舒伯特深情地回憶了這一段感情：

我曾經很愛一個少女,她也愛我……她比我小一歲,在我寫
的一部彌撒曲中唱女高音,唱得很美,很有感情。她算不上
漂亮,臉上有雀斑,但她善良,有一顆金子般的心。三年
來,她一直希望我能娶她,但我找不到能夠養活我們的職
業。後來,她終於屈從於家人的願望嫁給別人,這對我的打
擊很大。我仍然愛著她,從那以後,沒有人能像她那樣吸引
我。我想她不能嫁給我,是上帝的意志。

確實如此,正是因為這段刻骨銘心的感情,舒伯特終身
未娶,孑然一身,孤獨地走完了他短暫而輝煌的一生。

舒伯特之夜

儘管有各種非議和批評,對於年僅 23 歲的舒伯特來說,
1820 年兩部歌劇的公開演出無疑是值得高興的成就,畢竟他
已經引起了人們相當程度的關注。之後,新的樂季開始了,
它改變了舒伯特的地位,為他與不同類型的觀眾的關係奠定
了基礎 —— 這就是「舒伯特之夜」。

當時的維也納有三種互相關聯的音樂活動領域:私人領
域、半公開領域、公開領域,每個領域都有形形色色的聽眾
和演奏者。這些人之間的區別不在於他們的社會階層,而更
多是基於曲目、興趣、地點的差別。維也納有眾多的劇院和
公開的演出場所,但更多的音樂活動都在私人家裡進行。對
「親切的」舒伯特來說如此,對「公開的」貝多芬和羅西尼

來說也是如此。實際上，貝多芬的大量器樂作品和羅西尼的歌劇都被不斷的家庭化，被改編成鋼琴作品以及業餘音樂家所能想到的任何樂器組合。貝多芬本人就曾經把自己的《第二交響曲》和《七重奏》改編成鋼琴三重奏，因為交響曲和絃樂四重奏常常需要更大、更專業的隊伍，一般家庭音樂會很難做到。

當家庭音樂風靡整個維也納的時候，舒伯特的歌曲也隨之傳到每個人的心中，而「舒伯特之夜」就是其傳播的媒介。所謂的舒伯特之夜，是一些沒有公開宣傳的私人音樂會，這些音樂會主要或者全部演奏舒伯特的音樂。這些活動往往是舒伯特富有的朋友舉辦的，其中的節目有獨奏、跳舞、吃飯、飲酒等等。「舒伯特之夜」形式靈活，人數不定，頻率不一，有時只有幾個人，有時則多達上百；有時幾乎每週都聚會，有時則一年也沒有一次。甚至有時候舒伯特本人都不在場，據鮑恩菲爾德回憶說：「很多『舒伯特之夜』只好在沒有舒伯特參加的情況下進行，也許當時他恰好心情不順，或者某一兩個客人不對他的脾氣。」儘管如此，「舒伯特之夜」既迷住了舒伯特的好友，也迷住了一些關係遠一些的熟人。在這些美妙的晚上，舒伯特常常自己演奏，一般是給弗格、卡爾·索恩斯坦因等歌手伴奏，有時候他也唱歌或即興演奏。曾經有人批評舒伯特的「音樂社交」，舒伯特可能有借助音樂擴大自己的社交圈、提高自己聲望的想法。可

是，從他在「舒伯特之夜」上的表現我們可以看得出，舒伯特是想愉悅他的聽眾，同他們進行直接的溝通，不是沽名釣譽，而是真心交流。我們不應該低估這些聚會給舒伯特帶來的滿足感，每個作曲家都希望有聽眾，舒伯特更是希望在他最在意的家人和朋友中找到熱情、忠實的聽眾。

舒伯特的藝術成就有一個顯著的特點：雖然一首歌或者一首鋼琴小曲很短、很親切，很容易陷入平庸，但在他手裡，這樣的小型作品常常獲得了少有的深度和含義。可見，「舒伯特之夜」只需要一件樂器、一些作品和一個想把自己沉湎在舒伯特音樂中的心情。「舒伯特之夜」是一種活動，但更多的是一種心情，因此它一直持續到今天，演變成如今全世界各種舒伯特音樂會和節日。

隨著「舒伯特之夜」的興起和流行，舒伯特的影響逐漸擴大，他的名字在維也納音樂界已經家喻戶曉，他的作品也越來越受到半公開或公開的音樂會的重視。1821年3月7日，「為了促進善良和公益的貴族夫人協會」在康頓劇院舉行了一次公益音樂會，舒伯特成為節目單上的主角，其他的作曲家有莫扎特、施波爾、吉洛維奇、沃裡塞克、布瓦埃爾迪厄和羅西尼。在這次音樂會上，舒伯特的《魔王》首次公開演出，受到了觀眾的熱烈歡迎，安瑟姆·胡登布萊納是這樣描述這次活動的：

弗格唱得十分動聽而且動情，觀眾要求他把《魔王》再唱一遍。我在康拉德伯爵的一架很大的新鋼琴上，作鋼琴演奏。舒伯特本來能像我一樣嫻熟地演奏自己的作品，但他太害羞了，不肯自己伴奏，而只是站在我身邊為我翻樂譜，就感覺很滿足了。

舒鮑恩永遠無法忘記，「滿堂觀眾對作曲家和歌手給予了多麼熱情的關注，多麼熱烈的掌聲」。批評家們也無一例外地看出了舒伯特的音樂天賦：「弗格唱得好極了，《魔王》早就轟動了，這是音樂的傑作」；「音樂表現出很強的想像力，有幾個段落理所當然地得到了大眾的稱讚」；「富於想像和情感的作品」；我們「希望年輕的作曲家在他的第一次成功演出後能有好運，弗格在私下場合和公開音樂會上的精彩演出，贏得了觀眾的熱烈讚揚」。

這次《魔王》的演出對舒伯特具有決定意義，大大提高了他在維也納，乃至整個歐洲音樂界的聲譽。隨後，舒伯特的音樂開始在其他重要的場合演出，有私人場合，也有公共場合。例如，在「音樂之友協會」的音樂會上，在「羅馬皇帝」和卡恩特內托劇院，在維也納音樂學院學生的演奏會上，在音樂學會為慶祝佛蘭茲皇帝生日的宴會上，以及在其他各類場合裡，他的作品都博得了大批身分顯赫的觀眾的欣賞和讚美。與此同時，一些主要的音樂與藝術期刊的評論家們也越來越多地介紹舒伯特及其作品，他的名字無數次出現

在文章和評論的標題裡。例如，1822 年 3 月 25 日，《維也納藝術雜誌》刊登了一篇詳盡評論舒伯特抒情歌曲的文章，題目是《舒伯特歌曲一撇》。在這篇文章中，作者熱情洋溢地寫道：

> 舒伯特的藝術歌曲無可爭議地表現出他有極高的天分與才華，堪稱藝術歌曲之最。這些作品使得人們已經降低水準的品位又恢復到了原來的水準。真正的天才有一種力量，使之永遠不會隨著歲月的流逝而從人們的記憶中消失。神聖的火花在灰燼中掩藏，隨時會在祭奠偶像的聖壇上燃燒，只需一息尚存，天才便能將它燃成一團熱情的大火。這東西只能意會而不可言傳……我認為儘管我沒能再進一步剖析舒伯特音樂的特點，但我已經說得足夠多了。當我們第一眼看到他的作品時，每個人都會從心靈深處受到這完美的天籟之音的強烈震撼時，最好不要讓人提出類似吹毛求疵的問題，如「這種形式對嗎？」、「難道不能找到更好的嗎？」、「其他大師對此有沒有預見？」每一位天才都有他自己的衡量標準，它常常源於一種內心感受的啟發；這種感受包括最深層的內心意識，最高的才智，以及在品評優秀作品時應具備的廣博知識。

天才的舒伯特終於得到了社會的廣泛認可，從此舒伯特進入了人生最幸福、最愉悅的一段時光，其中最令他興奮的是他的作品即將結集出版。

作品出版

　　到 1821 年的時候，「舒伯特之夜」已經處於頂峰時期。雖然舒伯特的名字在維也納已經家喻戶曉，但直至那時他還沒有一首歌曲被有名望的音樂出版商們出版過。要知道，在當時的維也納如果能夠出版自己的作品，那對音樂家來說將是一件名利雙收的事情，不僅能賺到很多錢，而且會引起音樂界的關注，從而獲得更多的演出機會。但是，舒伯特不善於與出版商打交道，而且缺乏相關的經驗，於是把出版的事情全部委託給他的朋友們。

　　事實上，五年之前他的朋友們就已經計劃出版舒伯特的作品，他們打算出版八卷歌曲，其歌詞分別是席勒、克洛普施托克、馬迪松、赫爾底、薩裡斯 - 席維斯等人的詩，但不知道什麼原因，這個計劃最終沒有實現。在計劃實施的過程中，舒鮑恩曾經於 1816 年春天給歌德寫信，希望引起他的注意，不過歌德顯然沒有注意到舒伯特的天才之處。

　　但舒鮑恩他們並不氣餒，第二年他們把《魔王》寄到萊比錫一家著名的出版公司，但也遭到了冷遇。令人啼笑皆非的是，當時德累斯頓也有一位名叫法蘭茲‧舒伯特的音樂家，出版公司認為這是有人在冒用他的名字，最終把作品退到了德累斯頓。這位音樂家在看到寄給他的《魔王》之後，寫了一封措辭激憤的信：「我從來沒有寫過有關《魔王》的大合

唱，但我會努力找出這個雜燴之作的寄出人，並找出誰在盜用我的名字，做出如此卑鄙的事情。」萊比錫的這家出版公司因而沒有理會舒伯特朋友的推薦信，事情最後不了了之。

　　幾年後，經過 1820 年、1821 年大受歡迎的私下、半公開和公開的演出，出版的時機終於成熟了。儘管如此，出版計劃還是遭遇了不小的挫折。考慮到《魔王》是舒伯特最受歡迎的作品，朋友們決定先從這部作品下手。他們聯繫了幾家出版商，其中包括著名的杜比亞斯·哈斯林格和受人尊敬的安東尼奧·迪亞比里，但他們都不願意出版，因為「作曲家還沒有名氣，以及鋼琴伴奏的難度太大」。然而，舒伯特的支持者們並沒有止步於困難，他們決定自行出版這部曠世傑作 —— 《魔王》。很快《魔王》就印製成冊，那麼它的銷售情況如何呢？據朋友們回憶，在舒伯特父親家舉行的一次「舒伯特之夜」音樂會上，當宣布《魔王》已經出版的消息時，大多數與會者都搶著購買，當晚就賣出了近 100 冊 —— 這在當時是非常不錯的銷售成績。

　　這讓大家歡欣鼓舞，從售書中賺得的收入使其他作品的出版成為可能，他們甚至計劃再出版 12 首其他歌曲。想想五六年以前，舒伯特想出版哪怕一首歌，都遇到了重重挫折，而他實際出版的第一首歌就獲得了如此的歡迎，這之間形成了鮮明的反差。

　　出版商迪亞比里一開始對舒伯特的作品持懷疑態度，但這懷疑很快煙消雲散，用舒鮑恩的話說就是：「魔法解除了，出版商逐漸接受了他的作品。」迪亞比里最終相信舒伯特的作品具有很高的商業價值，同意以約稿的方式出版舒伯特的其他作品——這種做法在當時是要承擔很大的商業風險的。這一冒險的嘗試最終取得了成功，1821 年和 1822 年，舒伯特的歌曲共出版了 11 次（作品 1——8 和 12——14），其中共包括 32 首歌曲。《魔王》和《紡車旁的葛麗卿》有單獨的作品號，分別是 1 號和 2 號，其他歌曲則都分成組，每組 2——5 首。其中最著名的組歌有《野玫瑰》、《流浪者》、《不倦的愛》、《愛人的身邊》等。這兩年出版的唯一非聲樂作品是 9 號，分為上下兩卷，共收錄了 36 首圓舞曲，其中有舒伯特最喜歡，也是最著名的作品《哀悼圓舞曲》。他還發表了三首迷人的主調合唱曲，由兩個高音、兩個低音來唱，變為作品 11 號。在這些小型作品之後，很快出版了兩個比較大的鋼琴作品，一個是基於一首法國歌曲的 8 首變奏《獻給貝多芬》，作品 10 號，另一個是《流浪者狂想曲》，作品 15 號。在剩下的日子中，舒伯特一直不斷出版歌曲、舞曲、主調合唱曲、鋼琴音樂，這些是他出版作品的主要部分。從 1821 年到他逝世，舒伯特將近有 100 部作品得以刊行，但這個數目與他的作品總數相比，依然少得可憐，而且基本上都是歌曲。

　　作品的出版給舒伯特帶來了豐厚的收入，他十幾首歌曲就能獲得一個小公務員一年的收入。在此之前，舒伯特窮困潦倒，經常四處舉債，第一次領到稿酬時，舒伯特的朋友們立刻替他償還了所有的債務。儘管如此，終其一生，舒伯特還是一直被貧窮困擾，經常處於入不敷出的境地。

　　這要從舒伯特的性格和對金錢的態度說起。儘管有許多知心好友，舒伯特仍然是個性格內向的人，渾身充滿了浪漫主義氣息。他把一切都投入到音樂中，沒有額外的精力，總是處於夢想狀態，痴迷於他的藝術作品本身的創作上。聽他的歌曲，我們可以分明地感受到他夢幻般的浪漫主義情懷，這一點在他的詩作中也有所表現。1825 年，舒伯特寫了一首名為《我的祈禱》的詩，其中表露出他的浪漫思想和想要將自己的平凡的生活昇華到一個理想公正的境界的追求：

深深的渴求，神聖的恐懼，
都只為升入一個更美好的天地。
願上天冥冥的空間，
充滿無限的愛之美麗。
哦，萬能的天父，請將你子賜予我，
作為報答你的憂傷之酬勞，
並讓他努力從善，
最後贏得您愛的永久之甘露。
看呵，塵埃終被驅散，

只有恐懼無聲的祈禱，

不死的悲哀留在我一生中，

就在無邊的眼前。

在望穿不盡的溪水中，

先殺死它吧，最後再殺死我。

啊，全能的上帝，讓我，

更強壯些吧，讓我有一次更純潔的再生。

正是這種浪漫主義情懷成就了舒伯特音樂藝術上的巨大成就，但也是這種浪漫主義使得舒伯特忽視實際生活，缺乏必要的經濟頭腦。在他看來，只要能創作，一切都可以忍受，他敏感、靦腆的性格和缺乏實際生活經歷決定了他輕忽，甚至忽視金錢的性格。每當他收到出版商送來的酬金，就經常和他那些酒館朋友們泡在一起，花錢毫無節制，以致經常向出版商祈求更多的資金支持。更嚴重的是，在朋友們的鼎力支持下，他的作品得以出版，但他卻無意為了提高報酬去和出版商交涉。他幾乎從來不主動出擊，去努力為自己的作品贏得更多的實惠，甚至經常在交易中做傻事。按照《魔王》等歌曲首次出版的成功情況，他本可以從中獲得可觀的收入，並繼續保留這些作品的所有權。

但出版商迪亞比里私下向他提議以 800 弗羅林的價格一次性買斷他頭 12 部作品的版權，缺乏商業頭腦的舒伯特輕率地接受了這筆交易。包括早期的收益在內，舒伯特從這 12 部

作品中一共得到了 2000 弗羅林，平均每部作品的報酬只有 166 弗羅林，而且他以後再也得不到任何收益。聽到這個消息，朋友們都很憤怒，為他感到惋惜，但舒伯特卻顯得很坦然，只是一笑置之。

　　儘管我們為舒伯特沒有從自己的作品中獲得相應的收益感到憤憤不平，事實上這筆錢對他以後的生活非常有幫助，但對他來說，金錢只是浮雲。和許多藝術家一樣，舒伯特憎恨藝術被沾上銅臭味。只要能滿足最低的生活需要，對他來說就足夠了。

第 4 章　收穫的季節

第 5 章　黑暗中突圍

身患重病

　　1821 年初，舒伯特與梅爾霍佛的友情出現了裂痕，於是決定搬走，租屋而住，這是他一生之中第一次獨居。我們不知道究竟是什麼原因導致兩人的分裂，據推測可能是關於美學的爭論，或者梅爾霍佛的專制態度，或者更私人的問題引發的衝突。梅爾霍佛在 1829 年回憶舒伯特時隱約給出了答案：「我們住在一起後，我們的秉性暴露了出來，而且兩人的個性又都特別強，因此早晚會產生矛盾。」

　　1821 年 6 月，舒伯特和索伯來到距離維也納 20 英里的阿岑布魯格度假。索伯的伯父在那裡有一大片莊園，特地拿出一個小城堡給索伯和舒伯特使用。索伯每天都在城堡裡設宴招待朋友，後人稱之為「阿岑布魯格盛會」。整個夏季，他們遠足、跳舞、唱歌，盡情享受美酒佳餚的幸福時光。這期間，他們兩人聯手創作了一部歌劇《阿爾夫朔與艾絲德拉》。之後，舒伯特又滿懷熱情地寫了一首新的交響曲，很快就完成了前兩個樂章，但是就在此時他停筆了 —— 這就是《未完成交響曲》，交響樂中的「流行樂」。現代人認識和喜歡舒伯特多是從這首曲子開始，憑藉這部《未完成交響曲》，舒伯特躋身最偉大的音樂家行列。

　　那麼，是什麼原因使舒伯特沒有完成這首交響曲呢？就在那一年的夏天，舒伯特患上了可怕的梅毒。對才華橫溢、

嶄露頭角的舒伯特來說，1822 年是最不幸的一年，是他人生的分水嶺。本來從 1820 年開始，舒伯特生活的各個方面似乎都充滿了希望。他的名字日益為大眾所知，他的歌劇有機會上演，他的歌曲風靡整個奧地利。可以說，之前的舒伯特無憂無慮，前途無量，但疾病霎時間改變了一切。

　　儘管現在治療梅毒已經沒有什麼困難，但這在當時是一種根本無法治癒的絕症，舒伯特的心情因此大變。患病之後，由於索伯要去格拉斯勞住兩年，舒伯特搬出了索伯的住處，回到父母家中住了半年。經過半年多精心的治療，可怕的梅毒終於得到了初步的遏制。儘管如此，他卻不相信能夠就此恢復健康，他在給索伯的信中寫道：「我身體還可以，但我懷疑自己能否完全康復。」從此，舒伯特一直生活在悲觀和失望之中，他過著極其簡樸規律的生活，每天散步、寫作、讀書。1824 年 3 月 31 日，舒伯特給當時正在羅馬學習的利奧波德·庫帕維澤寫了一封長信，從中我們可以看到舒伯特患病後十分憂鬱的心情：

　　親愛的庫帕維澤：
　　我一直想給你寫信，但又不知該怎樣寫才好。現在透過斯米爾什，我終於有了一個機會向某人傾訴我內心的思想。你真好，那麼善良，我知道對於許多不好的事情你會諒解的。簡單地說，我現在正在感受著人類最不幸、最悲慘的事情：健康永遠不會再恢復到原來的樣子了。我對一切都很絕望：事

情變得越來越糟糕。就像一個人曾有的光明與希望現在都消失殆盡。他從愛情與友情中得到的只有痛苦和創作靈感。美好的事情正在變味，威脅要將我徹底拋棄。我問你這是不是一個不幸和倒楣的人呢？「我心緒不寧，心情沉重，我永遠不會再找到她了。」（歌德《浮士德》中瑪格麗特之歌 ── 譯注）我現在每天都可以深有感觸地唱這首歌曲。每晚我睡去時都希望不再醒來，每天早晨醒來後，昨日的哀傷又爬上心頭。所以，我不再快樂，在沒有朋友的情況下度過我的時光。除了施溫特常來看我，給我帶來一些過去甜美時光的美好記憶之外，我已經沒有快樂可言。

在這封信中，舒伯特還提及他沒有寫什麼新的藝術歌曲，只寫了一部絃樂四重奏和一部八重奏。他還告訴庫帕維澤一個好消息，即貝多芬打算舉辦一場音樂會，其間要演奏他的《第九交響曲》和一部新彌撒中的幾個片段。這讓舒伯特萌發了舉辦個人音樂會的念頭，不過這種想法直到他去世之前不久才得以實現。

曾經的「舒伯特之夜」是他最喜歡的活動，不過，自從舒伯特患病和索伯離開之後，這些音樂會再也不像以前那樣令人愉悅了，只有最熱愛的音樂和最親近的朋友才是他的精神依託。1823 年 11 月，他在給索伯的信中寫道：

親愛的索伯：

首先我得為我們的圈子和周圍的一切發一聲長嘆，除了我的
身體看起來終於確定無疑地復原了，什麼事情都在走下坡
了。我們的圈子，就和我從前估計的那樣，沒有你，就沒有
了中心人物……和這麼多庸俗的學生和官吏待在一起有什麼
樂趣呢？……幾個小時過去，除了沒完沒了的閒談 —— 騎
術啦、擊劍啦、賽馬啦、打獵啦，就什麼都聽不到。如果再
這樣下去，我很快就不會再忍受他們了。

……我現在盼望恢復健康，這失而復得的寶貝，將讓我忘掉
許多痛苦。只有你，親愛的索伯，我永遠不會忘記。沒有人
比得上你對我的意義！

疾病改變了舒伯特的生活，改變了舒伯特的音樂風格，
但並沒有改變他的音樂天才。事實上，舒伯特很多廣為流傳
的音樂都是患病前後完成的。正如詩人顧城所說的那樣，
「黑夜給了我黑色的眼睛，我卻用它來尋找光明」，疾病的
折磨給舒伯特帶來了無限的痛苦，但這種痛苦又在無形中增
強了舒伯特音樂的魅力。

《未完成交響曲》

　　談起舒伯特，大家首先就會想起他的《未完成交響曲》。這部作品是他患病之前的傑作，正是因為疾病的困擾，舒伯特才停止了創作，才留下了音樂史上的「斷臂的維納斯」。舒伯特一生共作了 10 首交響曲，其曲目和作曲時間如下：

　1.《D 大調交響曲》1813 年

　2.《降 B 大調交響曲》1814—1815 年

　3.《D 大調交響曲》1815 年

　4.《C 大調交響曲》1816 年

　5.《降 B 大調交響曲》1816 年

　6.《C 大調交響曲》1817 年—1818 年

　7.《D 大調》草稿 1818 年

　8.《降 E 大調》全部草稿 1821 年

　9.《降 b 小調未完成交響曲》1822 年

　10.《C 大調交響曲》1828 年

　　在這十首交響樂中，最著名的、最為人熟悉的就是《未完成交響曲》。《未完成交響曲》誕生於 1822 年，在舒伯特染上梅毒之前已經完成了前兩章。疾病改變了舒伯特的一切，之後，他再也沒有接著寫下去。1823 年 10 月，舒伯特

把《未完成交響曲》的手稿夾在一個筆記本裡，整整 40 年不為人知。直到 1860 年 3 月，安塞姆的弟弟約瑟夫在致友人的信中提到它，才引起世人的注意。當時他在信中是這樣說的：「（安塞姆）保存著舒伯特的一部《降 b 小調交響曲》，彌足珍貴，我們認為可以和他偉大的《C 大調交響曲》……以及貝多芬所有的交響曲相提並論。不過，它沒有被寫完。」1865 年，在舒伯特去世 37 年之後的 1865 年 12 月 17 日，在奧地利指揮家赫貝克的指揮下《未完成交響曲》首次由積滿灰塵的白紙變成流動的聲音。下面，就讓我們一起去欣賞這部「完美的殘缺之作」吧！

這部作品的演奏時間約 22 分鐘，第一樂章是用典型的奏鳴曲式寫成的，b 小調，3/4 拍，中速。大提琴和低音提琴從極低的音區輕輕奏出一個簡短的引子，彷彿一顆漂泊的心在顫動 —— 這個主題是整部交響曲的核心。一下子，你的心靈似乎被揪緊，一種陌生奇異的悲哀輕輕呼喚你的靈魂。與其說它神祕，不如說它充滿對命運的迷茫和預感：它令人神傷，可又別有一種柔弱的甜美。把它和貝多芬的《命運交響曲》的開場白對比，立刻便可以明白為什麼舒伯特會有「女貝多芬」的別號。貝多芬的人生態度是戰鬥，「扼住命運的咽喉」，舒伯特的態度是隱忍。舒伯特渴求遁入另一個能夠安慰我們、拯救我們的天地。他是流浪的異鄉人，命運對他

不公平的時候，他的態度是忍受，而非對抗，他的受苦和犧牲裡自有一種感人肺腑的偉大。

引子之後，小提琴的碎弓打破暫時的沉寂，16 分音符動盪的音型和低音絃樂器的撥奏，彷彿枯葉在秋風中飄落。

這時，單簧管、雙簧管齊奏，吹出如泣如訴的主部主題，抑鬱的小二度音調壓迫著高昂音調的奮起。這個柔弱哀怨的歌唱性主題如果只用單簧管演奏，會顯得太冷淡；如果只用雙簧管，卻又會失於甜膩。在音樂設計上，絃樂惶惑不安的音型和主題的悠長哀怨之間，小提琴在較低音域的碎音和高高飄在上面的主旋律之間，形成了鮮明的對照，增加了音樂空虛孤寂的感覺。

小提琴持續不斷的 16 分音符，在主題做完整的呈現之後，自然地把音樂發展下去。在主部和副部之間，沒有戲劇性的矛盾衝突，大管和圓號奏出一個簡短的接句，舉重若輕地轉換了調性的色彩。音樂情緒驟變，柔和的圓號輕輕撥開哀怨的黑幕，在中提琴和一對單簧管輕盈流動著的切分節奏上，深厚的大提琴聲部奏出溫婉如歌的建立在 G 大調上的副部主題。它有著鮮明的對比性和歌唱性，和聲淳樸，色彩明淨，充滿生機，令人聯想起《冬之旅》中《春夢》的意境：「在嚴寒的冬天裡，我卻做著春天的夢。」

緊接著，小提琴疊著大提琴的尾音開始複述整個副部主題，第一小提琴和第二小提琴以八度平行出現，但旋律只停

留在導音上，造成一種非常奇特的「懸而未決」的效果。切分的伴奏中消失了中提琴的聲音，卻響起大管和圓號，力度很弱，旋律彷彿像幻影一樣悄悄地飄蕩而起，安詳恬靜，真摯溫暖。忽然，旋律終止在不穩定的「7」這個音上，整個樂隊緘默一小節之後，爆發在 g 小調和 E 大調上的強勁的和弦，總譜上出現了十分醒目的力度標記 ffz。

管絃樂強勁的全奏，從低音區向上挺進的絃樂震音，把人們從悲哀的夢幻中喚醒，鼓舞著去攀登生命的高峰。

在總譜的第 114 小節之後，音樂進入了展開部。展開部完全由引子的素材發展而成，可是陰鬱沉思的形像在這裡卻發展成為悲痛和奮爭的熱情。配器仍然是大提琴和低音提琴，但引子主題的調性由原來的 b 小調變成 e 小調。

主題在 e 小調上緩慢地下降，漸漸變成低音震音不詳的轟鳴，其中所蘊含的神祕和疑問更加深沉濃烈，奪人心魄。

幾經周折，引子中潛藏的抗爭力量不斷增加，變成樂隊的凱旋般威武的齊奏，音量達到 ff，和引子最初出現時的力度 pp 形成最極端的對比。流浪的異鄉人彷彿鼓足了全部勇氣和力量，在為祈求幸福和光明作最後的奮戰。可是，他丟不下肩上的重負，他是墜入浩劫的可憐的地神，是只能哀哭而不會反抗的戰敗者，有著芸芸眾生所有的一切肉體和精神上的軟弱。

　　第一樂章就此結束。在第一樂章中，調性的布局十分獨特。舒伯特是透過參差對照達成平衡，而並不拘泥於調性的統一。引子的主題在不同的調性上從各個側面得到一次次細微的表現，使旋律一次比一次優美，神祕的悲哀感覺越來越深入肺腑。這神祕的主題，宛若一朵黑玫瑰，悄然綻放在茫茫迷霧之中，可望而不可即，令人不能自已。

　　《未完成交響曲》的第二樂章建立在明朗、寧靜、幻想的E大調上，富於表情的絃樂音色，在 pp 的力度上，天使般溫柔地陳述了主題，它本身是一個完整的樂段。接著，音樂進入柔和的 G 大調，它是主調 E 大調的上方小三度調性。在法國號的和聲引領下，絃樂接續詠唱，溫柔、寬廣而和諧。管絃樂器低低地撥出腳步聲，把人們引入幽深的叢林。這時，從小提琴聲部投射出太陽和暖的光束，一支淳樸的歌調在大提琴的呼應下，安撫著人們慌亂的情緒。

　　可是，管絃的強烈和弦，時時打斷這支宛若微波起伏的旋律，在美好寧靜的大自然裡，流浪人心中仍然隱藏著無法呈現的悲苦。

　　在主部的結尾處，有四個小節調性的色彩過渡。緊接著，在和第一樂章副部主題一樣的伴奏音型上，單簧管和雙簧管先後吹出了樸實無華、悠遠如歌的副部主題。這個歌唱般的旋律從主調 E 大調的關係小調

C 上奇妙而自然地轉換到 D 大調上，力度的改變和不穩定的切分音調為這個主題渲染上了不安和哀愁的色彩。旋律在低音聲部浮現後，又變得寬廣而富有生氣，彷彿撥雲見日，從幽深的叢林進入豁然開朗的原野。

巧妙的轉調後，終於爆發出有定音鼓助威的強烈樂句，切分式驚惶不安的音型，令人心潮翻湧。經過短暫的不安後，呈示部結束，音樂直接轉入恬靜的再現部，副部主題先由雙簧管在 a 小調上陳述，然後後半部分再由單簧管在 A 大調上陳述。最後，在大提琴、低音提琴輕柔的撥弦聲中，音樂越來越輕，越來越淡，終於消逝得無影無蹤。山野暮色蒼茫，天空恬靜朦朧，憂鬱的流浪人走向地平線，他灰色的身影越來越遠、越來越模糊。愛因斯坦曾說：「這是崇高的愛的訣別，是對人世間一切過去的、褪色的、腐朽的事物的訣別。」

第二樂章也運用了奏鳴曲式的原理，但樂章只有呈現部和再現部，有意迴避了衝突激烈的展開部。在調性的布局上也不拘一格，不僅再現部的主部主題和副部主題的調性不統一，連第一樂章所具備的調性平衡也被打破。第一樂章充滿強烈深刻的悲劇性情感，第二樂章卻滲透了直觀、透明、安靜的冥想。

　　這部作品之所以被稱為「未完成」，是因為它只有兩個樂章：中庸的快板樂章和稍快的行板樂章 —— 這是完美的殘缺。著名音樂家阿爾紳雷德・艾因斯坦曾經若有所失地嘆息道：「《未完成交響曲》……無可比擬的悲傷之歌，每次我們稱它為『未完成』，我們都在犯錯。」

逆境中崛起

　　在臨床上，梅毒可以表現為一期梅毒、二期梅毒和三期梅毒，其程度逐漸加深。經過初期的治療，舒伯特已經度過了一期梅毒階段，病情暫時得到了控制。這一時期的舒伯特心情相當不錯，似乎恢復了對生活和未來的信心。

　　這一時期，舒伯特對歌劇的創作充滿了熱情。早在 1820 年，他的兩部歌劇就得到了公演的機會，但他沒有滿足於這些成績，又一次鼓起勇氣，為在歌劇上獲得更大的成功而奮鬥。1823 年，在身患重病、身心俱疲的情況下，舒伯特又寫了兩部歌劇《密謀者》和《吹牛大王》。遺憾的是，他依然沒有成功，但舒伯特並不氣餒。儘管在這焦慮惆悵的時候，舒伯特感到萬分沮喪，但他始終繼續寫出積極向上的作品，這些作品比起他以前的作品絲毫不顯得遜色。這一年夏天，舒伯特的病情有所好轉，全力以赴地投入了新曲的創作之中，這就是音樂史上最優秀的作品之一 —— 《美麗的磨

坊女》。與此同時，他還應邀為歌劇《塞浦路斯女王，羅莎蒙》寫插曲，這次只上演了兩場，就再也沒有演出。從此，舒伯特放棄了歌劇創作。

1823 年 11 月，舒伯特的梅毒已經發展到了第二階段的晚期，他的身體狀況進一步惡化，同時又受到肝病和腦膜炎的威脅。對舒伯特來說，這個冬天非常難熬。他大多數時候都起不了床，閉門不出，嚴格限制飲食，因為採用新療法的關係，頭髮也被剃個精光。據他的好友施溫特回憶，1923 年末的舒伯特「由於長疹子不得不剪掉頭髮，用不了多久，他就能頭頂自己的頭髮四處活動了」。到了 1824 年 2 月，舒伯特摘掉了「漂亮的假髮」，施溫特發現了「甜美捲髮的最初跡象」，他還告訴索伯「他看起來好多了，特別快活，還覺得餓了，很逗樂，並且在作曲」。

確實如此，疾病可以打垮舒伯特的身體，卻不能銷蝕他的音樂天才和對音樂的無限熱情。這一時期，舒伯特又創作出三部重要的器樂作品：《A 小調四重奏》、《D 小調四重奏》（即著名的《死神與少女四重奏》） 和一部《F 大調絃樂》和《管樂八重奏》。舒伯特一生創作了 15 首絃樂四重奏，但只有《A 小調四重奏》在他生前公開演出過。這首四重奏的行板樂章與《塞浦路斯女王，羅莎蒙》相似，許多樂段快樂迷人，猶如柔和的微笑，但那是含淚的微笑，籠罩在

一切之上的情緒是深邃的憂鬱，是具有強烈感染力的悲傷，是對一去不復返的歡樂時光的苦澀回憶。全曲彷彿散發著灰色的黯淡的光，折射出舒伯特當時的心情。在他的日記中，這種憂鬱的情緒更是隨處可見，1824 年 3 月他寫下了這樣的話：

> 我們中沒有一個人了解另一個人遭受的折磨，也沒有一個人理解另一個人的痛苦和快樂。我們都認為我們在找彼此心靈溝通之路，但我們只是在一起罷了，並沒有走進對方。意識到這點是痛苦的。我的音樂創作之所以存在，也都是透過理解、透過痛苦才完成的。那些忍受痛苦的人似乎才能給世人帶來最大的歡樂⋯⋯

經過不懈的治療，舒伯特的病情有了明顯的好轉。1824 年 5 月 7 日，貝多芬的音樂會在維也納舉行，音樂會上第一次演出了他的《第九交響曲》。舒伯特和他的朋友們一起去聽了這次音樂會，深受震動，舒伯特也產生了舉辦一場屬於自己的音樂會的想法。這個月下旬，舒伯特離開維也納，第二次來到徹利茲城堡，又一次成為埃斯特哈齊伯爵兩個女兒的音樂教師。此時的舒伯特已經是小有名氣的年輕作曲家，因此被客氣地安置在城堡裡居住了一個夏天。安靜的鄉間生活顯然有利於舒伯特的病情，當他回到維也納時，朋友們驚喜地發現他恢復了往日的一些活力，他的新作也似乎有了往日的靈氣。

　　這次度假可以說是舒伯特患病之後最開心的一個夏天。這期間，丘比特之箭再次射進他的心裡 —— 他愛上了自己的學生卡洛琳，19 歲的埃斯特哈齊伯爵小姐。她不僅年輕美麗，而且很有音樂天賦，對舒伯特本人和他的音樂表現出極大的關注。卡洛琳雖然明白舒伯特傾心於她，但從不曾回應過舒伯特的愛情。有一次，她半開玩笑地責備舒伯特從沒有把什麼作品獻給她，舒伯特立即回答道：「胡說，不管怎樣，一切都是獻給你的。」舒伯特的話發自肺腑，他為卡洛琳創作過不少美麗的鋼琴曲，還把《流浪者幻想曲》獻給了她。不久，埃斯特哈齊一家回到維也納，舒伯特依然常常去拜訪他們。後來，他的好友鮑恩菲爾德回憶說：

> 事實上，舒伯特深深愛上了他的學生，年輕的埃斯特哈齊女伯爵。他把他最美的一部鋼琴曲 F 小調鋼琴幻想曲獻給了她。除了教課，他也不時到伯爵家去。他的保護人 —— 歌唱家弗格跟王公貴族交往的態度就像彼此完全平等，他無處不去，而且總帶上舒伯特……在這種場合，舒伯特總是十分滿足於坐在後面，靜靜地和他崇拜的學生坐在一起。愛神的箭在他心裡越扎越深 —— 作曲家也好，抒情詩人也好，憂鬱的愛情 —— 除非它令人萬分痛苦，總能給他們的創作帶來最純淨真實的色彩和聲音。

　　但是，這始終是一場柏拉圖式的愛情。舒伯特雖然在人情世故方面十分幼稚，但也非常明白，以他的社會和經濟地

位，特別是他所患的疾病，他的愛情注定不會有任何結果。但這無望的愛情之火一直在他心中燃燒，至死不滅。

維也納的生活是豐富多彩的，回到維也納之後，舒伯特立即被朋友們包圍起來。一直到新年，舒伯特都忙於交際，幾乎沒有什麼作品。隨著朋友的離去和自己的患病，舒伯特的交際圈子發生了很大的變化。這段時間，他又結識了兩位好友：施溫特（1804 ── 1871）和鮑恩菲爾德（1802 ── 1890）。1822 年，經過舒鮑恩的介紹，舒伯特認識了年僅 18 歲的施溫特，他熱情奔放，有出色的音樂和繪畫才能，深深吸引了舒伯特，從此他倆成為要好的朋友。鮑恩菲爾德當時在大學裡唸法律，後來成為著名的劇作家和文學家。他仰慕舒伯特已有三年，但直到 1825 年才在施溫特的介紹下成為舒伯特的密友，從那天起，他們三個便形影不離，他們「曾經多次遊蕩到深夜甚至東方發白，才彼此結伴回到家中」。

1825 年的夏天，舒伯特又一次來到弗格的家鄉 ── 施泰爾。整個夏天，他們不僅在施泰爾遊山玩水，還到林茲、格蒙德去旅行。和往常一樣，每到一個地方，弗格都要舉行演唱會，舒伯特為他伴奏。他們的演出毋庸置疑地受到了聽眾的熱烈歡迎，一位聽眾說：「聽這兩個人演出有一種純潔的快樂。」不過，到林茲的旅行卻讓舒伯特特別失望。

他本來想去那裡看望好久不見的摯友舒鮑恩，遺憾的是舒鮑恩恰好不在。舒伯特後來寫信給舒鮑恩說道：「沒有你

的林茲，像一具沒有靈魂的屍體、一個沒有頭腦的騎手、一碗沒有鹽的湯。」

除了這一點遺憾之外，舒伯特對整個夏季的旅行非常滿意，他神采煥發，生機勃勃，似乎忘掉了夢魘般的疾病。在路上，他給父親、繼母及家人寫了不少活潑愉快的信，描述他的旅行。在給哥哥們的信中，舒伯特說：

> 我建議他（斐迪南）還要爬著去克羅斯，但不可錯過多爾納赫（斐迪南曾經到這兩個地方喝酒）。他無疑已經病過 77 次，而且有 9 次都認為自己會死掉，好像死亡對人來說是最糟糕的事情。有朝一日，一旦他看見那些天堂般的高山湖泊 —— 它們好像在威脅著要撕裂或者淹沒我們，他就不會再陷在渺小的人類生活中不能自拔了。能體會到地球創造新生命的無以形容的偉力，還有比這更幸運的事嗎？……卡爾在做什麼？會去旅行嗎？他現在一定很忙。作為一個結了婚的藝術家，他有責任既提供麵包，又提供藝術。如果這兩方面他都取得成功，那這是大可稱讚的。這可不是件小事啊！……現在我得結束這次閒談了，雖然我感到我必須用封長信來彌補我長時間的沉默……

這可能是他寫給家裡的最溫馨的一封信。這一年的秋天，他又創作了 8 首美妙動聽的歌曲，其中《海豚》是他最不為人所知的傑作，也是迄今最美的由女生演唱的愛情歌曲。

在生病的最初幾年裡，舒伯特在藝術上並沒有荒廢，而是在逆境中艱難地突圍。有些時候他病得根本無法創作，但其他時候，他的作品還是源源不斷。重病的痛苦經歷，以及這對他未來的不利影響，不可避免地改變了他。在這一段動盪不安、令人不寧的時期，舒伯特在作品中表達了對死亡的認識，比如陰暗的《A 小調鋼琴奏鳴曲》，這是他多年中創作的第一部多樂章世俗作品。《美麗的磨坊女》和《D 小調絃樂四重奏》（即《死神與少女四重奏》）則從某些方面象徵著舒伯特最後階段的開始，不僅是他作曲的最後階段，而且是他人生的最後階段，因為面對生命縮短的可能，它們顯示出了一種新的成熟、嚴肅和藝術責任感。

《美麗的磨坊女》

儘管病魔無情地摧毀了舒伯特的身體，但他的心靈永遠不會屈服。在與病魔抗爭的日子裡，他又創作了許多優秀的作品，其中以《美麗的磨坊女》最為出名。

1823 年，舒伯特抱病把威廉‧米勒（1794 —— 1827）的組詩《美麗的磨坊女》譜成同名聲樂套曲。所謂聲樂套曲，又稱為連篇歌曲集，在德語裡，這個詞本意是「歌曲的花環」，形象道地出了它的本質特徵 —— 由若干結構上各自獨立、情節上相互關聯的歌曲所組成的一件完整的作品。聲

樂套曲是 19 世紀浪漫主義音樂的重要題材之一，舒伯特對它的形成和發展起過重要的作用。

米勒的組詩原有 25 首，舒伯特把它們略加整理，省略了序曲、終曲和另外三首詩，只留下 20 首，這 20 首歌曲的曲名是：《 流浪 》、《 到哪裡去 》、《 停步 》、《 對小河的感謝 》、《 工餘 》、《 疑問 》、《 忍不住 》、《 早晨的問候 》、《 磨工的花 》、《 淚雨 》、《 我的 》、《 休止 》、《 綠色的絲帶 》、《 獵人 》、《 嫉妒與驕傲 》、《 可愛的顏色 》、《 討厭的顏色 》、《 憔悴的花朵 》、《 磨工與小河 》、《 小河催眠曲 》。在欣賞舒伯特譜曲之前，我們有必要了解這套組詩所講的故事：

一個年輕的磨坊工人被不停地推動著磨輪的水流所鼓勵，決意出去漫遊。一條迷人的小溪把他帶到另一個磨坊，那裡鬱鬱蔥蔥，風景秀美，住著一位美麗的磨坊少女。磨工接受了他的命運，在那兒止住了漫遊的腳步。他深深地愛上了少女，對小溪傾訴他的愛情，詢問小溪是否知道少女的心思：

> 我愛在樹皮上刻她的名字，
> 也喜歡雕刻那些小石頭。
> 我愛在清新的花床播種，
> 用水堇花種成她的名字。
> ……

當清晨微風輕輕吹來，
我喜歡穿過雨天的叢林，
每一朵小花都向我眨眼，
她的芳芳四處飄散。
⋯⋯
在每張白紙上我都這樣寫著：
你是我的心。

少女也慢慢愛上了年輕的磨工，在第十首歌中，他們懶散地坐在小溪旁，磨工凝視少女鮮豔的臉龐和深深的藍眼睛：

整個天空，彷彿
都沉入溪流，
想把我拖進，
它的深處⋯⋯
眼中充滿淚水，
如鏡碧波一片模糊。
她說：「要下雨了，
再見 —— 我得回家。」

在下一首動人的歌中，少女拒絕了他的愛。他掛起詩琴，無心再彈。詩琴上綴著一根綠色的緞帶，那是少女喜愛的顏色。緞帶繫上少女的秀髮，綠色是磨工希望的居所。但在第十四首歌中，獵人出現了，立刻奪走少女的芳心。綠色陡失光彩，變成悲哀的象徵。在第十六首歌中，垂柳、柏

樹、荒墳上青草茵茵，無一不是綠色，無一不是悲哀。在下一首歌中，綠色更象徵著痴情人的無限愁思，磨工準備再次邁出流浪的腳步，可漫山遍野的綠色，如此刺痛他的心懷，「我想摘盡每一片綠葉」。少女送給他的花兒早已枯萎凋謝，只有小溪自始至終伴隨著他，是他唯一的安慰和最後的歸宿。在最後一首歌中，我們只聽見流水悲涼的潺潺聲，年輕的磨工在絕望中自沉。

　　米勒這組詩寫於 1821 年，他一直渴望他的詩能譜成歌曲，在給朋友的信中曾經悲哀地說道：「我的詩只有一半生命，白紙黑字組成的生命……除非音樂給它呼吸，將它喚醒，彷彿它早就被音樂的靈魂所主宰。」但是，在米勒的有生之年，他始終不知道舒伯特已經實現了他的願望，把《美麗的磨坊女》譜成世界上最美的音樂。的確，音樂給了米勒的詩以呼吸，將它深深喚醒。《美麗的磨坊女》套曲是一部美輪美奐、感人至深的作品。我們已經在前面領略了套曲的主要內容，下面讓我們來欣賞一下它的音樂表現手法吧！

　　和大多數聲樂套曲一樣，《美麗的磨坊女》也採用了第一人稱的自述形式，描寫「我」（年輕的磨工）的生活感受和感情體驗，但音樂所刻畫的角色卻不僅有「我」、「我」的朋友——小河的形象也貫穿始終。在這裡，舒伯特冉一次表現出他利用鋼琴伴奏摹寫環境和表達人物心理的天才。音樂循著主角的心情而逐漸變化，從快樂到悲哀，從明朗到黯

淡，與此同時，鋼琴伴奏彈出的小河流水聲也忽而柔和，忽而活潑，忽而驚慌，忽而沉靜，唯妙唯肖地襯托出主角細膩的心理。

　　第一首《流浪》是一首單純樸素的分節歌，非常接近民間曲調。歌曲首先採用向上跳躍的音調和活潑跳動的節奏，表現出磨工無憂無慮，對未來充滿希望的心情：

　　去流浪是快樂的，去流浪是快樂的，去流浪，那磨坊師傅不
　　知道這世界多麼寬廣，去流浪，去流浪，去流浪，去流浪。

　　這首歌採用了簡單的對句結構，以主和弦和屬和弦的和聲為基礎，曲調的調內音基本上用和絃樂進行。全部歡暢豪放，富於想像力，散發著青春的氣息。

　　第二首《到哪裡去》的基調歡快明朗，年輕的流浪者對命運充滿幻想。鋼琴伴奏彈出不間斷地進行著的六連音，線條柔和連貫，這流水一般的伴奏音型第一次描繪出小河的形象。

　　第五首《工餘》中，磨工愛上了美麗的磨坊少女。鋼琴右手彈出快速的琶音，左手配以八度跳進的固定音型，模擬磨輪的飛轉。旋律前半部分是 A 小調，後邊部分轉入同名大調，表達出人物內心強烈的熱情：

　　假如我有千萬隻手臂，
　　我要使那些磨輪飛轉，
　　我要吹醒那一切樹林，

我要轉動一切磨盤，

好讓磨坊好少女把我記在心中。

第七首《忍不住》中，磨工情不自禁地向周圍一切傾訴他的愛情，鋼琴伴奏採用持續的三連音表達內心的激動，起伏跳動的旋律表達出他內心的喜悅。

第十一首《我的》中，磨工自以為得到少女的愛，感到生活充滿幸福，世界無限美好。音樂中歡喜激動的情緒也發展到了高潮，旋律悠揚婉轉，鋼琴輕柔而節奏均勻地奏出小河流水的聲音，彷彿小河也在為他的幸福歌唱：

小河呀，你不要唱；

磨輪呀，你不要鬧。

林中的小鳥呀，你不要叫，

請為我停止你們的歌聲吧！

停止你們的歌聲吧！

原野上、樹林中，響起了一片讚美的歌，

那美麗的磨坊少女已經屬於我。

在前十一首歌曲中，音樂總的情緒是開朗活潑的，洋溢著青春的活力，流浪者對愛情的憧憬和對幸福的期待是歌曲表現的主題。從第十二首歌曲開始，明媚的天空開始出現烏雲，悲劇色彩逐漸加重，音樂逐層地表現出流浪者心靈和生活的悲劇。第十四首歌，獵人在鋼琴模仿出的號角和馬蹄聲中到來，奪走了少女的芳心。鋼琴伴奏的音型，磨工的歌調

都同樣快速地跳動。急促的連續八分音符貫穿全曲，中間沒有休止和停頓，表現了磨工對不幸的預感和忐忑不安的心情：

> 這小河的兩岸沒有野獸，
> 你驕傲的獵人啊，尋找什麼？
> 除去我那一隻溫馴小鹿，
> 在這地方你將是一無所獲。

第十六首《可愛的顏色》是套曲中意味最深的一首，其構思非常精巧，但聽起來卻異常樸實，正所謂大巧不工。這首歌採用陰暗的 b 小調寫成，曲調徐緩、含蓄、深沉，充滿被竭力抑制著的悲傷：

> 讓青草裝飾我吧，
> 讓垂柳把我掩蓋，
> 只因為我的愛人，
> 她喜歡綠色。
> 安息在柏樹枝下，
> 在那長滿了綠花的地方，
> 只因為我的愛人，
> 她喜歡綠色。

鋼琴伴奏在低音區奏出悠長的旋律，而在高音區「3」音上的持續音貫穿始終，動盪不安，給音樂再蒙上一層灰暗的悲劇色彩。聲樂部分的曲調使用的是四度、五度和更廣闊的

音程，和鋼琴彈出的低沉旋律形成明顯的對照，產生一種痛苦被抑制、熱情被束縛的感覺。

第十九首《 磨工與小河 》中，絕望的磨工想投入小河的懷抱。歌調裡彷彿含有哭泣，音樂的色彩黯淡無光。小河在鋼琴上唱出親切、明朗的歌兒，想安慰悲痛的磨工，反而使音樂更加令人神傷，磨工終於投入清澈的小河：

> 那真誠的愛情早在心裡死滅。
> 花園裡的百合花都已凋謝，
> 天空的明月躲入烏雲，
> 為了不讓人們看見她的眼淚。
> ……
> 我為愛情犧牲絕不後悔，
> 還是讓我投入那波浪裡。

在第二十首，也是最後一首歌《 小河催眠曲 》裡，磨工已經死亡，一切歡樂和悲傷都已經結束，只有小河單調的淙淙聲在迴蕩：

> 安息、安息，閉上你的眼睛，
> 安息、安息，閉上你的眼睛，
> 倦遊的流浪兒回到家鄉，
> 真情永在，
> 你安息在我的身旁。

　　這首歌沉靜憂鬱，寧靜的歌調線條和伴奏單調而有節奏的搖擺消融了一切激烈的情感，沒有不滿和憤怒，沒有刻意渲染悲劇色彩，也沒有積極的抗爭 —— 這正是舒伯特一貫的態度。

　　《美麗的磨坊女》是舒伯特創作的轉折點，也是音樂史上藝術歌曲發展的轉折點，在此之前，沒有人創作過聲樂套曲，在此之後，聲樂套曲迅速流行和發展起來。在以後的日子裡，《美麗的磨坊女》被認為「是藝術歌曲有史以來最淒美絕倫、感人肺腑的作品」，它們「從第一個音符到最後一個音符都是完美無缺的」。這些自然而躍動的歌曲，皆為發自赤誠之心的泣血結晶，無任何虛假造作，亦絕無斧鑿痕跡，詩與音樂的協調完美無缺，達到渾然天成之境。

第6章 巔峰中離去

經濟危機

　　1825 年秋天，舒伯特的第二次施泰爾之旅結束，他回到了久違的維也納，就在這個時候，他一直思念的好友索伯也回到了維也納。酒逢知己千杯少，在他們常去的小酒店，舒伯特與他的好友索伯、施溫特、鮑恩菲爾德、庫帕維澤、梅爾霍佛一起開懷暢飲，一直持續到第二天凌晨。沉溺於好友相聚的喜悅之中，舒伯特幾乎抽不出時間來搞創作，因而這一時期的作品很少。直到這一年 12 月，舒伯特才重新開始創作。1826 年 1 月，他根據歌德的詩寫了四首歌曲，又根據索伯的詩創作了一首合唱曲。正當舒伯特準備開始新一輪的創作時，他發現自己又陷入了經濟危機，而且這一次似乎比以前更嚴重。儘管作品出版給他帶來了不菲的收入，但由於不善於理財、花銷無度，舒伯特欠的債務越來越多，經濟狀況越來越困難。一個冬天的下午，施溫特來找舒伯特一起出遊，但是他把所有的抽屜翻了個遍，都找不到一雙完好的襪子，只得作罷 —— 其貧困狀況可見一斑。

　　事實上，舒伯特雖然經濟狀況一直不穩定，有時甚至會出現經濟危機，但他從來都沒有真正貧窮過，這必須跟他的個人價值觀和性格聯繫起來看。從性格上看，舒伯特「在金錢的問題上完全是個孩子」，只要他能作曲、吃喝、住在自己喜歡的地方，偶爾還能旅行，他大概就不在乎收入的問

題。鮑恩菲爾德曾比較詳細地描述了朋友們中流行的「共產主義觀點」：

帽子、靴子、手帕，甚至大衣等衣服，只要你穿得合適，就隨便穿……誰當時手頭有錢，就給別人付帳……自然，在我們三個（舒伯特、鮑恩菲爾德、施溫特）中，舒伯特是個大財主，如果他恰好賣掉了幾首歌甚至一組套曲的話，他會特別闊綽……我們先是生活優越，到處玩樂，花錢如流水——然後，我們又破產了！一句話，我們在富足和拮据之間搖來擺去。

正在這個時候，舒伯特遇到了一個解決經濟危機的機會。原來，這一年春天，舒伯特的老師、維也納皇家宮廷樂隊的指揮薩列里去世，這個職位由艾伯勒擔任，於是副指揮就空缺了下來。面對這一千載難逢的機遇，曾任皇家宮廷合唱團團員的舒伯特便在 1826 年 4 月 7 日呈遞了一封求職信：

閣下與英明的皇帝：
本申請人首先致以深深的敬意。我欲申請閣下的皇家宮廷樂隊的副指揮一職，本人具有如下申請資格：
1. 申請人是維也納本地人，一位學校校長的兒子，今年29 歲。
2. 他曾經在神學院學習聲樂，是皇帝陛下教堂唱詩班成員之一。
3. 他曾經師從宮廷指揮安東‧薩列里，接受了完整的作曲教

育和訓練，這使他有資格擔任世界上任何一所管絃樂隊的
指揮。

4. 他的名字，透過他的聲樂與器樂作品，已經在整個德國廣
為人知。

5. 他創作的五首彌撒曲已在維也納各個教堂中演奏，並正準
備將其為小型和大型樂隊譜成管絃樂演奏。

6. 迄今為止，他從未擔任過任何職位。因此，希望此次能實
現他為藝術而獻身的目標。

如果有幸擔任此職，定將努力盡其所能為您效勞。

<div align="right">

您忠實的僕人

法蘭茲‧舒伯特

</div>

之後，舒伯特帶著一首新創作的彌撒曲，來到皇家宮廷
樂隊新任指揮艾伯勒那裡，希望能得到他的欣賞。舒伯特這
樣談到自己的這一次拜訪：

> 艾伯勒聽到我的名字後說，他還從來沒有聽到任何一部我的
> 作品。我並不自負，但我肯定這次這位維也納宮廷指揮家大
> 概會記得我的名字和作品了。幾週後，當我再去找他時，他
> 說彌撒曲相當不錯，但不是皇帝喜歡的那種風格。聽到這
> 兒，我馬上告辭離開，心想：「這是因為我沒有那麼幸運地
> 去按照皇帝閣下批准的風格寫曲子！」

舒伯特想在宮廷樂隊有所作為的希望以失敗告終，這個
職位最終給了約瑟夫‧魏格爾。對此，舒伯特儘管非常失望，

但他看得很開。他對舒鮑恩說：「我真希望能得到這個職位，但它給了一個值得給的人，我也就不能抱怨什麼了。」這樣一來，舒伯特不得不又一次面對貧困的生活。不久，弗格利用自己的關係，向維也納管絃樂隊推薦舒伯特作教練，但在試唱其作品時，一位歌手抱怨幾個音寫得太高，問是否可以重寫，舒伯特毫不客氣地拒絕了，結果這次新的工作機會也失之交臂。從此，舒伯特徹底斷絕了靠某種工作維持生存的念頭。

在這種情況下，舒伯特希望能夠透過出版作品獲得必要的資金。當時一位瑞士的出版商準備出版一本鋼琴作品曲集，他請舒伯特寫一部鋼琴奏鳴曲，這對舒伯特來說顯然是一次難得的機會。然而，可憐的舒伯特因急需錢用，請求先預付 120 弗羅林的酬金，這個請求顯然冒犯了這位出版商，舒伯特再也沒有收到他的回信。他意識到他的名字正在名揚國外，而在國內卻因維也納出版商付酬微薄和沒有人宣傳他的作品而深感失望。不過，他還是再次努力與出版商合作。1826 年 8 月 12 日，他給萊比錫的布萊特科普夫和哈特爾出版公司寫信，希望能夠出版他的作品，以換取一點稿酬。他在信中是這樣說的：

> 希望我的名字對您來說還不全於太陌生。我冒昧向您詢問是否有意出版我的一些作品，以換取一點稿酬。我希望我的作

品在德國也儘快廣為人知，所以我要的稿酬並不很多。我將
寄給您一套包括鋼琴伴奏的歌曲，絃樂四重奏以及鋼琴奏鳴
曲和二重奏選集。我還寫了一首八重奏。不管怎麼樣，能與
像貴公司這樣有名的出版商合作，我深感榮幸。

　　然而，出版商的回覆讓舒伯特很失望，他們只願意用
「一定數量的出版的作品來代替付款」。顯然，遠水解不了
近渴，舒伯特只能另想他法。他又給另外一家出版商寫信，
他們希望能夠出版一些取悅聽眾的作品。然而，當舒伯特把
手稿寄給出版商後，出版商卻將它們退了回來，並註明：首
先，80 弗羅林的酬金對於一卷作品來講太高了；其次，公
司正推出卡爾克布倫納的作品集，因此公司目前只好忍痛割
愛，暫不出版舒伯特的作品。

　　夏天又一次來臨，舒伯特本來準備去林茲，但是因為沒
有錢而作罷，只好待在維也納。儘管如此，舒伯特還是過著
幸福的日子，「因為手頭沒有一分錢，什麼事都覺得一團
糟，但我並不為此煩心，還是愉快地過著日子」。這一段
時間，舒伯特的創作熱情又高漲起來，6 月 20 日至 30 日，
他完成了最後一部，也是最優秀的一部絃樂四重奏。在這
部 G 大調絃樂四重奏中，舒伯特寫下了「氣魄最壯麗、最
高貴」，同時也是充滿著強烈的現代氣息的音樂。他引入了
前所未有的不和諧變化，經常完全拋棄古典的調性，使整部

作品充滿創新的靈感。儘管這部四重奏在私下演出時反應良好，但他卻不能說服任何人出版這部作品，理由是「過於現代，難以演奏」。

不過，正在此時，舒伯特得到了一筆意外之財，暫時解決了經濟危機。舒伯特曾表示將一首交響曲奉獻給音樂之友協會，在書記索恩萊特納的提議下，該協會付給舒伯特 100 弗羅林的酬金。多年以前，舒伯特就與音樂之友協會保持著密切的連繫，深受該協會的器重，並成為他們的榮譽會員。1826 年 10 月，該協會在致舒伯特的信中這樣寫道：

> 透過奧地利首都的音樂之友協會對您的交響樂和您的傑出才華的一再證實，我們願將這筆酬金寄上。他們知道如何欣賞一位作曲家的非凡力量。我們希望向您表達他們的感激和尊敬之情。您會認為這個數目是他們請求您接受的對您表示的敬意，而不僅僅是作為酬金，而且表明協會成員對您的感激之情和認可是多麼深厚。

一有了錢，舒伯特又重新開始了揮霍的日子。如果我們回到 1826 年秋天，總會發現舒伯特白天在全身心地投入工作，晚上則總和好朋友一起喝酒娛樂 —— 這就是以音樂為生命的舒伯特。

送別貝多芬

　　說起舒伯特，我們不能不談到他與貝多芬的關係。眾所周知，貝多芬（1770 —— 1827）是世界上最著名的音樂家，被稱為「樂聖」。他出生於德國波恩，1792 年搬到維也納之後，一直生活在那裡，直到去世。貝多芬是舒伯特最崇拜的偶像，最敬重的前輩。令人奇怪的是，他們彼此認識，而且共同在維也納生活超過四分之一個世紀，但他們之間幾乎沒有什麼太多的來往 —— 這不能不讓人感到十分遺憾。

　　有人認為，舒伯特的名字和作品直到 1820 年之後才逐漸為人所知，而這一段時間貝多芬患了耳聾，斷絕了與社會的所有聯繫，他也許聽說過舒伯特，但顯然沒有更深入的接觸。雖然二人去世的時間相差不到 20 個月，但他們屬於兩個不同的時代。另一個重要原因在於舒伯特自身。從孩提時代開始，舒伯特就十分崇拜貝多芬，幾乎把他視為音樂的肉體化身。因為太敬畏貝多芬，謙遜靦腆的舒伯特不敢接近他的社交圈，更不用說進一步熟悉了。

　　其實，在劇院和音樂圈中，有時是在出版商處或在酒館裡，舒伯特會經常看到這位非凡的大師獨自坐在一張桌子旁，吸著煙斗，陷入深深的沉思。舒伯特曾經在朋友的勸說下，鼓起勇氣來到貝多芬的住處，為他演奏自己的四手聯彈鋼琴變奏曲 —— 這首變奏曲早已題獻給貝多芬。據說，當時

他沒有在家中見到貝多芬，只好將曲子留在貝多芬家裡。但安東·辛德勒 ── 貝多芬的管家 ── 是這樣提到舒伯特的拜訪的：

> 法蘭茲·舒伯特於 1822 年帶著他的四手聯彈變奏曲來見貝多芬時相當不順利。儘管有翻譯迪阿貝利的陪同，但他（舒伯特）的羞澀和寡言少語多少妨礙了他對大師的情感表達，他在這次拜訪中表現非常糟糕。他剛剛鼓起的勇氣在大師威嚴的風采面前喪失殆盡。當貝多芬希望舒伯特親手將提問的答案寫下來時，他的手好像僵硬了一般。貝多芬迅速讀了一遍總譜，指出和聲的一處不太準確的地方。他和善地提醒這個年輕人注意這個地方，隨即又補充說它並不是什麼嚴重的過失。但這溫和、寬慰的話語反而讓舒伯特更加局促不安起來。直到走出屋後，他才鎮定下來，痛恨自己剛才的窘迫。之後，他再也沒有勇氣去見大師了。
>
> ……
>
> 貝多芬的病痛持續了四個月後暫時得到了緩解。他的精神狀態很糟糕，恢復以往的腦力工作已經不太可能。於是我們就想些別的什麼事情讓他做，以轉移他的思緒。所以我就拿給他舒伯特的一本藝術歌曲集，共六十首，其中許多都是手稿。我之所以這樣做，不僅是要給他找點事情做，更是要給他一個機會去更多地了解舒伯特的藝術作品，以俾贏得貝多芬對舒伯特的才華的嘉許和承認。

在貝多芬去世前不久，辛德勒又拿幾部舒伯特的作品去見他。在此之前，貝多芬只知道五首舒伯特的歌曲，但現在面對這麼多歌曲，他不由驚呆了：他不敢相信，到那時（1827年2月）為止，舒伯特已經創作了500多首作品。不過，如果他看到作品的品質後，一定會更加吃驚。果然，他對它們的品質大為詫異。幾天來，他曲不離手，幾乎把所有的時間都用來品味這些歌曲。《人類的極限》、《年輕的修女》、《紫羅蘭》、《磨坊主之歌》，以及其他許多作品都令他激動不已。他毫不吝嗇地稱讚道：「這個舒伯特有一種神聖的智慧之光，假如我讀到這首詩，我也會為他譜曲的。」這句話他不止說過一次，還對素材、內容及舒伯特的獨到處理讚不絕口。他認為舒伯特能夠把一首歌寫得如此之長，彷彿裡面還包含十首其他的歌，這是相當了不起的能力。總之，貝多芬對舒伯特的才華非常欣賞，並提出想看一看他的一些歌劇和鋼琴曲。只是由於病情加重，他的這一願望沒有實現，但他常常說起舒伯特，並預言他很快就能引起全世界的刮目相看。關於這兩位偉大作曲家的關係，可能還是布朗描述得最恰當：能和貝多芬這樣橫空出世的人物在同一時代生活，而又不曾依樣畫葫蘆地模仿他，是舒伯特首要的光榮。

在貝多芬最後一次生病時，舒伯特又去看望了他。據休騰布倫納回憶：「辛德勒教授、舒伯特和我大約在貝多芬去

世前八天去看望他。辛德勒報了我們的名字，問貝多芬想先見哪一位。他說：『讓舒伯特先進來吧！』」於是，舒伯特又一次和貝多芬近距離接觸，不過他們並沒有說多少話，「貝多芬目光炯炯有神地注視著他們，伸手打著難以理解的手勢」。舒伯特深深地感動，然後難過地離開了貝多芬的房間。

1827 年 3 月 26 日，一代「樂聖」貝多芬去世，整個維也納都沉浸在悲痛之中。維也納人紛紛前往他的寓所向他的遺體告別，舒伯特和朋友們都去了，向大師獻上了最後的敬意。三天之後，維也納為貝多芬舉行了隆重的葬禮。

貝多芬的葬禮是維也納最豪華的葬禮之一，據說有將近 3 萬人參加。這一天維也納的所有劇院都關閉一天，以紀念這位最傑出的藝術家的離世。在送葬的這一天，共有三十六位音樂家為貝多芬護送靈車，舒伯特就是其中之一。舒伯特身穿黑色喪服，胸前佩戴一朵白玫瑰，手持火炬和潔白的百合花，默默跟隨著靈車，穿過整個維也納城，一直到魏林格公墓，送別了貝多芬最後一程。

由於只允許牧師在墓地的神聖土地上說話，所以維也納最傑出的演員亨利希‧安舒茲站在墓地的前面，讀了格里爾帕策撰寫的演說；

優美歌曲的最後一位大師，感動靈魂的和聲之源，韓德爾、巴哈、海頓和莫扎特不朽名聲的繼承人和光大者離開了我們，我們站在這裡流淚，而豎琴的斷弦也靜默無聲。

貝多芬的去世對舒伯特的心靈是一個巨大的打擊，他似乎將之視為自己命運的預兆。在葬禮結束之後，舒伯特和另外兩位音樂家的朋友來到了他們常去的酒館。舒伯特倒了兩杯酒，第一杯他祭奠去世的貝多芬，第二杯敬給他們三個之中第一個死去的人。這個人顯然是指他自己。舒鮑恩後來回憶說：「貝多芬的死使他（舒伯特）深為震動。難道他已經預感到，自己也將很快追隨貝多芬而去，安息在他的身邊嗎？」後來的事實確實證明了這一點，1828 年 11 月 19 日，31 歲的舒伯特與世長辭，按照他的遺願，被安葬在貝多芬墓地的旁邊，從此兩位音樂大師再也沒有分離。

《冬之旅》

1827 年 3 月，舒伯特離開了原來的住處，搬進索伯在維也納的新家，並在那裡度過了餘生的大部分時光。在索伯的新居里，舒伯特擁有兩個房間：一間起居室和一間音樂房。對於住慣了小單間和公用閣樓的舒伯特來說，這無疑是他一生中所享有的最大空間。他迫不及待地定下了日子，邀請所有的朋友來聽他的新作品，但是當客人們來訪時，他卻不在家 —— 他早已把這件事忘到九霄雲外。大家閒坐無聊，索伯

只好自告奮勇地為大家唱了幾首舒伯特的歌曲。他們一直等
到晚上 9 點半還不見舒伯特的身影，大家才明白舒伯特已經
把這件事給忘了，於是他們來到了常去的咖啡館，在那裡他
們找到了舒伯特。

對舒伯特來說，這一年 5 月和 6 月是一段快樂的時光。

在索伯的陪同下，舒伯特來到維也納郊區一個名叫多恩
巴哈的小鎮，他們在這裡度過了一個難忘的夏季。這是一個
古老美麗的村莊，舒伯特深深愛上了這個世外桃源。在這
裡，他寫下了歌劇《格萊登伯爵》的草稿，並創作了傑出的
《春之歌》。在這首歌中，每一個音符都洋溢著純潔的青春
幻想和活力，我們真切地感受到舒伯特對春天興奮而快樂的
召喚，似乎一切都拋到腦後。7 月，舒伯特返回維也納，一
次偶然的機會他創作了音樂史上的傑作 ——《小夜曲》。
事情是這樣的：有一天，一個朋友想送給他愛慕的少女一件
別緻的生日禮物，於是請求舒伯特為這個少女寫一首歌曲。
舒伯特隨便拿起一張紙，匆匆寫了幾行，就帶著歉意把譜子
交給了朋友。朋友把譜子帶回家，在鋼琴上試了一遍，感覺
非常滿意。後來，舒伯特聽到這首歌時，情不自禁地說：「真
的，我沒有想到，這首歌竟然這樣美。」事實上，這是舒伯
特短促的一生中最後完成的獨唱藝術歌曲之一，也是他最為
著名的作品之一。

　　1827 年 9 月，舒伯特再次離開維也納，到格拉茲去旅行。在那裡，他受到帕爾徹一家很好的接待，度過了「很久以來最快活的一段日子」。可以想像，在此之前和之後的時間裡，舒伯特一直生活在憂鬱和悲哀之中，我們從他這時創作的另一部傑作──《冬之旅》中可以分明地感受到一種悲哀之情。《冬之旅》與之前的《美麗的磨坊女》一樣，都取材於米勒的詩。最初，舒伯特在一本年鑒中偶然看到了《冬之旅》的前 12 首詩，立刻受到前所未有的震撼，靈感沛然而出，創作了《冬之旅》的第一部分。直到 1827 年夏天，舒伯特才讀到完整的《冬之旅》組詩，他立即著手把剩下的 12 首詩也譜成歌曲，作為《冬之旅》的第二部分。套曲《冬之旅》的第一部分於 1828 年 1 月出版，第二部分在他去世一個月後刊行。

　　《冬之旅》是舒伯特晚期最傑出的代表作，他根據米勒的同名組詩寫成，共計 24 首，分別是：《晚安》、《風向標》、《冰結之淚》、《心死》、《椴樹》、《洪流》、《河上》、《回望》、《鬼火》、《休憩》、《春夢》、《孤寂》、《郵差》、《白首》、《烏鴉》、《結末之望》、《村中》、《風雪之晨》、《幻象》、《路標》、《客棧》、《勇氣》、《幻日》、《風琴奏者》。

　　《冬之旅》講述了一個流浪者的故事。舒伯特對流浪者的形象情有獨鍾，很多歌曲和器樂曲都是以此為素材，但就

流浪者的悲劇色彩而言，要數在《冬之旅》中表現得最為集中、深沉和強烈。有人把《冬之旅》視為《美麗的磨坊女》的續集，但這兩部套曲其實有很大的差別。《美麗的磨坊女》中，主角是未經世事的少年，對生活充滿天真的幻想；《冬之旅》中的流浪者卻是飽經滄桑的中年人，對生活充滿苦澀的畏懼。《美麗的磨坊女》的背景是在明媚的春天，《冬之旅》則是在肅殺的寒冬。磨工是為了尋求幸福和愛情而去流浪，他的感情從輕鬆、快樂、狂喜、嫉妒、疑慮、悲傷到最後的絕望，有清晰的發展過程，而《冬之旅》中疲勞的流浪者從一開始就倍感淒涼，只是漫無目的地漂泊。事實上，這兩部作品的創作時間只相差四年，作者自己正是在這短短的四年裡從生命的初夏跨入生命的冬天。下面，就讓我們一起去欣賞其中的精彩片段吧！

第一首《晚安》是套曲的引子，其間充滿悲涼的感情，用變奏的對句形式寫成。旋律一開始就出現連續下行十度的小調性音調，把人們帶進沉鬱肅殺的隆冬。天幕低垂，世界黯淡無光，流浪者在向負心的戀人，向愛情、溫暖和希望告別：

我永遠是個陌生人，
永遠是流浪漢。
我只能踏上旅途，
在這黑暗的夜晚。

　　這首歌的音調配合相當多樣化，和弦節奏均勻。有時被半音所尖銳化，烘托出歌調的淒涼。中段主角回憶昔日幸福時光時，音樂轉為明朗的大調旋律，但歌曲最後仍然在哀傷的旋律中結束，彷彿目送流浪者孤獨地踏上不歸路。

　　第二首《風向標》的旋律激動不安，節奏非常急促。鋼琴首先彈出快速的 16 分音符和顫音，描繪出隨風飄轉、變幻無常的風信旗形象，悲哀的回憶令主角心潮澎湃。在結束時，鋼琴彈出的伴奏音型速度更快，跳動更大，音樂的情緒更加不安，流浪者最後唱出令人心碎的哭號：少女給財主做新娘，有誰來關懷我的悲傷？

　　第五首《椴樹》已經成為民歌在全世界流傳，它採用變體三節歌構成的三部曲，旋律質樸、簡練，在恬靜明朗的曲調裡滲透了人生的淒涼。流浪人在凜冽的北風中感懷往事，思念故鄉，大小調的對比細緻入微地刻畫出他的心理。

　　歌曲一開始，鋼琴伴奏用一連串輕輕的三連音，彈出淒涼的 8 個小節引子，描繪出呼嘯的寒風吹著樹葉瑟瑟作響的聲音。接著，人聲進入，E 大調的旋律親切、感人，充滿溫情，彷彿流浪者回想起自己的童年舊夢。這個旋律常常在「1、3、5」幾個音之間迴旋，音域只有八度，主題與伴奏構成簡單的四部和聲，明朗而含著淡淡的哀怨，具有濃郁的奧地利民歌的氣息。經過一個小小的過門，歌曲進入第二段，主題在同名的 E 小調上變奏，籠罩著陰鬱的氣氛，彷彿主角

回到痛苦的現實。在唱到流浪者聽見菩提樹的呼喚時，鋼琴伴奏奏出溫柔恬靜的旋律，彷彿菩提樹正在撫慰傷心的人。歌曲的第三段回到 E 大調，也是一個變奏，發展了前面的樂思，伴奏中菩提樹的形象更加親切，令人依戀。引子最後出現，又是一連串的三連音，突出風的形象，全曲就在蕭瑟的北風中結束。

第十一首《春夢》是套曲中內容最為複雜的歌曲，由三個對比性的段落構成。第一段以流麗婉轉的大調旋律表達美麗的夢境，鋼琴伴奏以靈活的節奏彈出起伏的音型和短短的顫音，彷彿小鳥快樂地叫著，在枝頭跳來跳去：

我夢見遍地是鮮花，
正像那五月的光景；
我夢見那如茵的草地，
小鳥發出歡樂歌唱聲。

突然，流浪者的夢境被打破，痛苦的現實再度闖入。旋律由明朗流暢變為急促斷續，如歌的曲調變成了戲劇性的朗誦。它的音調時而緊密連接在一起，時而是距離很大的音程。聲部劇烈地變換著，強調不穩定的，甚至是調式外的音。大調轉為小調，中速轉為快速，音樂的各個部分都出現尖銳的對比。鋼琴伴奏還模仿出公雞的啼鳴，要把流浪者從夢境中喚醒：

但雄雞已在報曉，

我睜開我的眼睛，

四周是黑暗寒冷，

只聽到烏鴉的叫聲。

最後，歌曲用近似朗誦的音調，唱出了主題：

你會笑我還在夢中，在嚴寒的冬天裡我卻做著春天的夢。

　　套曲的最後一首是《風琴奏者》，這首歌用 A 小調寫成，2/4 拍子，用極其單純的手法表現出極其深刻的悲涼感，單一的曲調線創作出豐富的音樂表情。從第一小節到最後一小節，曲調都一直在低音區的持續音上進行。鋼琴伴奏始終以左手在低音區重複彈出一個五度和弦，模仿八音琴單純的和聲，有一種孤寂的氣氛，右手則搖出八音琴的旋律。在這個背景上，響起一句非常簡單、短小的民謠式歌句，它帶著不顯著的變奏變化，時而在鋼琴上，時而在聲樂部分，一次又一次反覆著，由於受到不變的低音伴奏的控制，有一種越來越悲傷的感覺。

　　1828 年 3 月，維也納的《戲劇報》刊登了一篇關於《冬之旅》的評論。這是第一次有音樂評論家充分意識到舒伯特的天才達到何種高度，並把舒伯特歸入德國當代浪漫主義藝術家的行列。該評論家寫道：

舒伯特深深理解到，詩人和他所具有的天才息息相通。他的音樂和詩人的表達一樣純真無邪。詩歌中蘊含的情感深切地反映出他自己的感受，無論誰唱起或聽到這些歌曲，都會從內心深處被歌聲中奔湧的情感所深深打動……這是很多浪漫主義藝術的本性的表露。從這個意義上說，舒伯特是一位完完全全的德國作曲家，他給我們的祖國和我們這個時代帶來了光芒。

然而，就是這樣一部傑作，在當時大多數人看來都是平淡無奇的。《冬之旅》最後兩首歌曲那奇異、冰冷而感情激盪的音樂，對他的同代人來說非常陌生，彷彿來自另一個世界。就連他的好友舒鮑恩也不能完全理解舒伯特的藝術成就，他曾經對鮑恩菲爾德說：「儘管我多年來對我親愛的朋友（舒伯特）極其敬佩熱愛，我還是相信在器樂和宗教音樂領域，我們從來不能在他的身上找到莫扎特或者海頓，雖然在歌曲方面他是不可超越的。」

個人音樂會

在創作《冬之旅》的同時，舒伯特的身體狀況進一步惡化，他總是頭痛、發熱、噁心 —— 這是重度梅毒的徵兆。可憐的舒伯特不得不取消各種活動，臥床養病。1827 年 10 月 15 日，舒伯特給施溫特的未婚妻安娜・霍妮格留了一張便條，其中記錄了舒伯特被病魔壓迫的心情：

> 我感覺難以啟齒，但我不得不告訴你，我不能享受我今晚參
> 加你的晚會的快樂了。我在生病，而且病情使我完全不適合
> 出席這樣的聚會。

讓我們設身處地地想一想舒伯特的境地：他已經 30 歲了，從各方面說，他的未來都顯得十分黯淡。疾病的折磨，經濟的困窘和對未來的悲觀一直籠罩著他，壓得他喘不過氣來。不過，在這種情況下，只有音樂才是舒伯特唯一的精神依託。

幾年來，舒伯特就有舉辦一場自己的音樂會的計劃，但由於各種原因一直未能實施。1827 年底，鮑恩菲爾德苦口婆心地勸告舒伯特，鼓勵他舉辦屬於自己的音樂會：

> 你想聽我的意見嗎？你的名字掛在每個人的嘴上，你創作出
> 每首新歌都是一件大事！你已經創作出最燦爛的絃樂四重
> 奏和三重奏，更不必說那些交響曲！你的朋友都為你的成績
> 高興。可是，且慢，還沒有出版商想買你的作品，大眾對這
> 些作品裡蘊含的美麗和魅力還一無所知。所以，努力吧，朋
> 友！克服你的懶散和惰性，在明年冬天開一次音樂會。弗格
> 一定非常樂意幫助你。像伯克萊、伯姆和林克這樣的歌唱大
> 師也一定樂意為像你這樣的大師奔走策劃。人們會爭相購買
> 你的音樂會門票，就算你不會一夜之間當上大財主，起碼一
> 次音樂會可以讓你一年內衣食無憂。這樣成功的音樂會可以
> 每年舉行一次。如果不出我所料，是可以引起轟動的。這樣

你就能迫使那些出版商不再支付給你那少得可憐的一點錢。

舉辦一次音樂會吧。聽我的！

最終，舒伯特聽從了朋友的勸告，決定舉辦一場音樂會，把他的作品拿到大眾面前。1828 年 3 月 26 日，舒伯特在世之時的第一場，也是最後一場個人音樂會在維也納音樂協會的音樂大廳舉行。按照朋友們的安排，這場音樂會要在當年晚些時候才能舉行，但舒伯特刻意安排在 3 月 26 日，因為這一天是貝多芬去世一週年的祭日，他希望用這種方式來紀念自己的偶像。

儘管時間倉促，舒伯特還是為這次音樂會做了充分的準備，他精心挑選自己的作品，希望能引起大眾的轟動。

第一首曲子是舒伯特新創作的一部絃樂四重奏的一部分，接下來是由弗格演唱的四首歌曲，然後是女高音演唱的《小夜曲》，女高音獨唱和合唱。合唱之後是鋼琴、小提琴和大提琴三重奏，最後是三首歌曲：《河上》、《萬能我主》和《戰歌》。本來舒伯特還打算演出大合唱《馬里埃姆的勝利之歌》，那是一部宏大的具有韓德爾風格的作品，遺憾的是舒伯特沒有及時完成它。

一切進展順利。音樂會那天，大廳座無虛席，人山人海，舒伯特作為伴奏者也參加了演出，每首作品都博得了觀眾熱烈的掌聲，正如一位崇拜者後來回憶的那樣，「每個人都沉醉在崇拜和狂喜的熱潮裡」。事實上，這場晚會不僅是

藝術上的成功，也獲得了商業利益。音樂會共收入了 800 弗羅林，舒伯特從中得到 320 弗羅林的收入，這對他來說無疑是一筆巨款。他用這些錢還清了債務，餘下的錢則買了一架自己的鋼琴，告別了多年來租用或借用樂器演奏的生活。

　　然而，這次音樂會在新聞界並沒有引起意料中的迴響。假如舒伯特和他的朋友們想看到報紙如何評論的話，他們一定要大失所望 —— 竟然沒有一家維也納報紙提到這場音樂會，倒是柏林、萊比錫、德累斯頓的報紙刊登了簡短的消息。《柏林大眾音樂報》只簡短地提到了這場音樂會：「法蘭茲・舒伯特先生舉行了一次個人音樂會，只演出了他自己的作品。」而另一家報紙則道出了其中的原因：

> 在我們的疆界之內只能聽到一個嗓音，那就是帕格尼尼……
> 在受人喜愛的作曲家舒伯特的個人音樂會上……毫無疑問，
> 有許多優秀的作品……但在音樂天空中那顆彗星面前，舒伯
> 特這個小星星是多麼蒼白。

　　雖然帕格尼尼（1782 —— 1840，義大利著名音樂家）的到來使舒伯特的音樂會大受冷落，但他卻一如既往地推崇這位「似乎有魔鬼附身」的音樂家，他自己就接連聽了兩次帕格尼尼的音樂會，還請鮑恩菲爾德等幾個朋友一起去。要知道，這在當時是一筆不小的開銷，舒伯特的音樂會門票 5 弗羅林一張，而帕格尼尼是他的兩倍。

這次音樂會所取得的藝術成功是舒伯特生命中的最後一次的亮點，遺憾的是它只持續了幾個月。還算豐厚的收入還清債務之後已經所剩無幾，他仍然和以前一樣貧困，以致不得不在維也納度過整個夏天。從某種意義上說，舒伯特已經成為名人，被人們尊重和熱愛，至少他的許多朋友和仰慕者尊重他、理解他。但是那些有權有勢的權貴並沒有表示出資助這位天才新人的興趣，同樣那些或多或少也付出艱辛努力而成功的音樂家只顧沉溺在自己的成就裡，而把舒伯特忘在腦後。所以，富人們口袋裡的金幣在叮噹作響，他們的奢華生活也絕不會因為他們城市的道路上又遊蕩著一位窮音樂家而受到影響——這位音樂大師像莫扎特那樣創作了不朽的作品，卻生活在赤貧之中。

然而，朋友們經常幫助他度過難關，有時候這位為世界創作了不朽樂章的「乞丐作曲家」會悄悄溜到父親家裡對繼母說：「媽媽，看看從你的儲藏中能不能省給我幾枚二十分的硬幣，這樣今天下午我就能吃頓飯了。」因為沒有錢，他不得不取消去格拉茲的計劃，「無論財力和天氣都不允許」。這時，舒伯特希望能出版自己的作品，以便緩解自己的窘況，他在寫給出版商普羅斯特的信中這樣寫道：

先生：
乞告知三重奏最終可於何時出版。你竟然不知道他的作品編

號嗎？那是作品第 100 號。我殷切地期待著能夠看到它。另
外，我又完成了三部鋼琴獨奏的奏鳴曲，我想把它們獻給胡
麥爾，不僅如此，我還根據漢堡海涅的詩作了幾首歌曲，在
這兒異乎尋常地受歡迎。最後，我還完成了為兩把小提琴、
一把中提琴和兩把大提琴而作的絃樂五重奏。我曾經數次在
不同場合演奏過這些奏鳴曲，十分成功，不久我將試演那部
絃樂五重奏。

普羅斯特對舒伯特的三重奏十分冷淡，儘管如此，舒伯特仍
然繼續向他提供自己最優秀的作品。舒伯特還曾想出版海涅
的歌集，獻給他的朋友們，但因為籌不到足夠的錢，最後不
得不放棄。

《天鵝之歌》

　　1828 年是舒伯特多產的一年。這一年，他完成了輝煌的
《C 大調交響曲》。他還創作了一部《絃樂五重奏》、三首鋼
琴奏鳴曲、兩首大合唱及 13 首歌曲 —— 這就是被稱為「天
鵝之歌」的舒伯特最後的傑作。

　　「天鵝之歌」的名字來源於一段美麗的傳說：相傳天鵝
在臨死之前會一改其聒噪的聲音，引吭高歌，發出這一生中
最淒美的叫聲，向生命作最後的深情告別。這些歌曲在舒伯
特去世的第二年出版，出版商這樣命名不僅出於商業上的考
慮，也為舒伯特最後的作品作了總結：「他的高貴經歷的最後
花朵」，並特意在封面上配了一幅天鵝在夕陽中游泳的插圖。

　　《天鵝之歌》共收入舒伯特的 14 首歌曲，分別是：《愛
的使者》、《士兵的預感》、《春的渴望》、《小夜曲》、《我
的家》、《異鄉》、《別離》、《地神》、《她的像》、《漁家少
女》、《小鎮》、《海濱》、《化身》、《飛鴿傳書》，其中前
7 首是雷布斯塔布的作品，8 —— 13 首是當時還沒有名氣的
海涅的詩，最後一首是賽德爾的詩。雖然由 14 首歌曲連綴而
成，卻不像前兩部聲樂套曲《美麗的磨坊女》和《冬之旅》
那樣具有情節的邏輯性和關聯性。不過，因為都是舒伯特生
命晚期的作品，在形式和風格上仍不乏相通之處。愛情是它
們共同的主題，《愛的使者》、《士兵的預感》、《春的渴
望》、《小夜曲》、《漁家少女》和《飛鴿傳書》，主要表現
愛的甜蜜及對愛人的思念，其餘則表現失戀後悲戚苦悶的心
情。在這裡，我們著重分析欣賞一下《小夜曲》和《化身》。

　　《小夜曲》是舒伯特短促的一生中最後完成的獨唱藝術
歌曲之一，也是舒伯特最為著名的作品之一。《小夜曲》是
一首膾炙人口的名曲，由於旋律優美、動聽，也被改編成器
樂曲演奏，廣受人們喜愛。前面我們介紹了《小夜曲》創作
的故事，下面就讓我們一起來欣賞這首如詩如畫的歌曲吧！

　　我的歌聲穿過深夜，向你輕輕飄去，
　　在這幽靜的小樹林裡，愛人我等待你；
　　皎潔月光照耀大地，樹梢在耳語，
　　樹梢在耳語。

沒有人來打擾我們，親愛的，別畏懼，

親愛的，別畏懼！

歌聲也會使你感動，來吧，親愛的！

願你傾聽我的歌聲，帶來幸福愛情，

帶來幸福愛情，幸福愛情！

你可聽見夜鶯歌唱？她在向你懇請，

她要用那甜蜜歌聲，訴說我的愛情；

她能懂得我的期望，愛情的苦衷，

愛情的苦衷。

用那銀鈴般的聲音，感動溫柔的心，

感動溫柔的心。

歌聲也會使你感動，來吧，親愛的！

願你傾聽我的歌聲，帶來幸福愛情，

帶來幸福愛情，幸福愛情！

《小夜曲》描繪了一個小夥子向心愛的少女求愛的畫面。歌曲旋律上的特點，恰如其分地表達了歌詞所敘述的情節。歌曲共有兩段，全曲開始有一個引子，D小調，在弱奏的力度下，好像模仿吉他那獨特而細膩的音色，緩緩而來，勻稱且連續不斷，這個前奏把我們引入一種恬靜溫馨的情緒中，美妙而動人。緊接著，在歌曲第一段的前兩句，舒伯特仍然用了比較幽暗、浪漫的小調旋律，深刻地表現了詩情，小夥子開始向少女表白情意，渲染出歌詞中抒情、寧靜的氣氛。當進行到最後兩句時，小夥子抑制不住內心的情感，感情不

斷上升，與之對應的旋律也相應改變。在調性上轉至大調，音樂色彩為之一變，旋律上升，在明亮的 D 大調上進入全曲的高潮，充滿熱情，充分表現了小夥子對少女真摯的感情。

《化身》是《天鵝之歌》中情感最為沉重、情緒最為陰冷的歌曲。歌詞選自海涅《還鄉集》，是浪漫時期典型的關於愛情和死亡的探討：

> 夜色寂靜，街上沒有行人，
> 在這屋裡曾經住過我的愛人；
> 她離開城市已經很多時光，
> 屋子在老地方依然兀立無恙。
> 這兒也有一人站著凝視天空，
> 他絞著雙手，心中無限悲痛；
> 我看到他的面貌，心中恐怖 ──
> 那是月兒照著我自己的愁容。
> 我的化身，你憔悴的朋友！
> 你為何仿效我失戀的模樣，
> 仿效我在過去許多的夜晚，
> 在這地方自卑自嘆的模樣？

舒伯特在為這首詩歌譜曲時，並沒有簡單地重複歌詞的含義，而是對歌詞做出積極地回應和詮釋，使詩歌煥發出新的意義和生命力。鋼琴聲部脫離了簡單的伴奏功能，成為歌曲整體表現不可剝離的重要部分。全曲分為兩個部分，第一

部分：1－24 小節，描寫寂靜的街道和愛人曾經住過的小屋，音樂平穩和緩。1－4 小節的引子在 B 小調上進入，在調性的選擇上似乎暗示了歌曲的整體情緒及意境。每小節一個和聲的設計使得整體十分簡約。正是這樣簡單的四個和聲，卻不可思議地完成了整首樂曲的建構。第一句歌詞「夜色寂靜，街上沒有行人」主要在 F 上重複，類似於宣敘風格，語調平緩淡漠，伴奏聲部完全重複引子的和聲。9－12 小節「在這屋裡曾經住過我的愛人」，在表現「我的愛人」時，音樂出現了連續的二度下行：A-G-F，鋼琴伴奏在 13－14 小節重複這一音型，給予人聲旋律以支持和強調，既增加了旋律的感染力，又帶來一種呼應的效果。

第二部分：25－63 小節，描寫失戀的痛苦和化身的形象，音樂在情緒、力度以及和聲的張力等方面都有了很大的突破。樂曲的第二部分氣氛逐漸緊張起來，音量加大、力度加強、音域攀高：「這兒也有一人站著凝視天空，他絞著雙手，心中無限悲痛；我看到他的面貌，心中恐怖 —— 那是月兒照著我自己的愁容。」在表現「悲痛」一詞時，力度到了 fff，音域上升到小字二組的 F。這也是僅次於全曲最高音（G） 的第二高音，但很快又以八度大跳下行，強化了流浪者失戀的錐心之痛，音樂的情緒趨於高漲，張力不斷擴大，為最後的爆發做了準備。緊張的情緒持續進行，直到第 41 －

42 小節，流浪者驚覺那個身影原來是「我自己的愁容」時，音樂到達全曲的高潮，出現了人聲旋律的最高音（G）。在 25 － 42 小節，用了兩次 p-fff 的漸強，不協和的 B-A 和 G-F 的半音下行多次出現，十分傳神地描繪出流浪者的驚慌和恐懼，潛藏在心底的痛楚被喚醒，化身的形象暗示他仍然無法擺脫情感的困擾。鋼琴聲部的長音持續，使音樂在這寂靜的夜晚顯得更為悲涼。

　　鋼琴伴奏兩次完全重複了引子部分的和聲進行，並對其做了細微的改動。A 和 A 的轉換，以及在關鍵部位對三音的省略，產生了大小調性的模糊和游離。作曲家似乎想透過這種手法強調和突出化身的形象，音樂的色彩也更為豐滿。第 43 － 46 小節：「我的化身，你憔悴的朋友！」人聲旋律又一次重複 F，在表現「化身」一詞時，伴奏聲部出現了 F -C 的極不協和的減五度音程，使音樂的張力絲毫沒能減弱。47 小節的調性轉向了 D 小調，這是舒伯特常用的三度轉調。尾奏重複引子的和聲，但第 59 小節的重屬和弦使得音樂與引子的效果完全不同。頗為費解的是最後兩小節結束在 B 大調主和弦上，抑或是作曲家想給憂傷的全曲帶來些許的希望。

　　在這首看似簡單的旋律和伴奏中，舒伯特運用和聲的細微變化、主題動機的悄然變形以及音樂與歌詞的完美貼合，營造出悲涼、詭異的氣氛，用音樂描繪了一幅幅形象感人的

畫面，將歌詞的意境和情緒用未加任何矯飾的戲劇化的朗誦
音調加以表現，使音樂聽起來極為簡潔，卻給聽者留下悠長
的回味和纏繞不去的情愫。

　　正如舒曼所說的那樣，「舒伯特能夠把最微妙的情感和
思想，甚至把社會事件和生活情況用聲音表達出來。人的理
想和志趣有多麼紛紜萬狀，舒伯特的音樂也就有多麼錯綜複
雜」，從《天鵝之歌》中，我們可以分明地感受到舒伯特的
音樂天才是如何表現最微妙的情感和思想，是如何震撼我們
的身心的。

最後的日子

　　1828 年夏天以來，舒伯特的健康狀況進一步惡化，動不
動就頭暈、發燒 —— 這是深度梅毒的症狀。這時給他看病的
是著名的宮廷醫生瑞納，他建議舒伯特到郊外空氣新鮮的地方
去住一段時間。9 月初，舒伯特從索伯家搬出來，住到他的哥
哥斐迪南在偏遠郊區的新居。儘管如此，舒伯特仍在藝術創作
之魔的驅使下瘋狂地工作著，許多新的樂思和旋律如不枯的清
泉從他那充滿美的靈魂中奔湧而出。經過一段時間的修養，舒
伯特的健康狀況似乎好轉。於是，10 月初，舒伯特和斐迪南
以及另外兩位朋友徒步旅行到下瓦爾特斯多夫，又從那裡走到
艾森斯塔德。在那裡，舒伯特特意去拜謁了海頓的墓地。

　　對一位病入膏肓的病人來說，三天的旅行是壓倒駱駝的

最後一根稻草，超過他身體能夠支撐的限度，加快了死神的腳步。回到維也納之後，舒伯特的病情驟然嚴重起來。

有一天，他和哥哥到一個名叫「紅十字架」的酒館吃飯，他吃了一口魚，立刻感覺反胃，十分噁心。從此之後，筋疲力盡的舒伯特幾乎不吃除了藥物之外的任何東西。不過，剛一開始情況還不是很糟糕，他還可以到外面去散步。11 月 3 日，舒伯特徒步來到教區教堂，去聽斐迪南寫的一首安魂曲。第二天，他又同約瑟夫·蘭茲以學生身分去西蒙·塞希特那裡聽了賦格曲創作課，打算把這些課同一篇論文寫作結合起來。這時，施特溫從布達佩斯寫信給舒伯特，要他儘快去舉辦一場音樂會。如果是在以往，舒伯特早已興奮得不行，可現在他連回信都感到十分吃力 —— 舒伯特的病越來越嚴重，死神正在向他招手。

11 月 11 日，舒伯特已經十分虛弱，只能待在床上。第二天，他寫了一封信給索伯，這也是他一生中最後一封信。他在信中這樣寫道：

> 親愛的索伯：
>
> 我病了。我已經連續 11 天什麼都不吃，什麼都不喝了。連從床上挪到椅子上，再從椅子上挪回床上我都搖搖晃晃，十分困難。現在瑞納為我治病，不管我吃什麼，我都會馬上吐出來。在這垂死的境況中，只能請你來幫幫我。你若能帶來幾本書，我將不勝感激。我一直在讀庫柏的《最後一個莫希

干人》、《間諜》和《隱士》。如果你還有他的其他書籍，請你給我留在咖啡館的馮‧伯格納太太處，我哥哥很認真，他會記著給我取回來的……其他的書也行。

<div style="text-align: right">

你的朋友

舒伯特

</div>

收到舒伯特的來信，索伯第一時間委託別人把書送了過來，但他自己卻沒有來看望舒伯特。舒鮑恩倒是來了，同時帶了一些樂譜讓他修改。舒伯特躺在床上，立即修改了舒鮑恩的樂譜，然後開始閒聊。這時的舒伯特對自己的病情還是很有信心的，他高興地對舒鮑恩說：「我真的一點兒沒事，我只是感覺太累太累，好像要把床板躺穿一樣。」

看到舒伯特的狀況，舒鮑恩放心地離開了。事實上，舒伯特的朋友們已經習慣舒伯特生病了，他們以為這次和往常一樣，只是一般的疾病，因而沒有太往心裡去。然而，當他們意識到舒伯特已經不行時，一切都太晚了。

患病之後，舒伯特一有時間就校正即將出版的《冬之旅》第二部分，也許是這最後的心願支撐著他。完成校對工作之後，舒伯特已經陷入一種完全虛脫的狀態。從 11 月 14 日起，舒伯特再也沒有起過床，他經常神志不清，不停地說胡話。這時，給舒伯特看病的醫生也生病了，斐迪南又請了兩位新醫生給他看病。他們認為舒伯特得了嚴重的斑疹傷寒，這在當時沒有十分有效的治療辦法。鮑恩菲爾德在他的回憶

錄中寫道：「我最後一次去看望舒伯特是在 11 月 17 日。他平躺在床上，抱怨著極度的虛弱和頭痛發燒，然而到了下午，他又恢復了意識，沒有了幻覺，但我的朋友低落的情緒讓我感到十分不妙……一週前，他還很有精神地談論著那部歌劇，我要如何出色地為它配樂。當時他的大腦充滿了新的和聲和韻律。他安慰了我，隨後就昏沉沉地暈了過去……到了晚上，病魔瘋狂地吞噬著他，他再也沒有恢復意識 —— 傷寒已經發展到最嚴重的時刻。」

從 17 日起，舒伯特一直陷入昏迷之中，不斷地說胡話。在囈語中，他一再試圖離開病床，想像著自己是在某個陌生的地方。斐迪南盡最大的努力安慰他，讓他放心。

舒伯特去世兩天之後，斐迪南在給父親的信中描述了他彌留時刻的情景：

他死前的那個晚上，雖然只是半昏迷狀態，他還是對我說：「我求你把我移到我的房間去，不要讓我待在這，不要讓我待在地底下這個角落裡。難道我在地球上就不配有個位置嗎？」我回答他：「親愛的法蘭茲，放心休息吧！相信你的哥哥斐迪南，你一向是那麼信賴他，他又是那麼愛你。你就在至今一直住著的房間裡，躺在你自己的床上。」可是舒伯特說：「不，這不是真的：貝多芬沒有躺在這裡。」這除了是他內心最深的願望的流露之外，還可能是別的什麼嗎？他想葬在貝多芬身邊，他極其推崇的巨人身邊……

153

幾個小時後，醫生來了，用類似的話說服他。但舒伯特牢牢盯著醫生，他用一隻手顫抖地抓著牆，慢慢地、嚴肅地說：「我的生命到盡頭了。」1828 年 11 月 19 日下午 3 點，舒伯特與世長辭，「像河流消失在大海裡一樣，歌手消失在他的歌聲裡」。舒伯特的父親正式向他兒子的朋友們通知了舒伯特的死訊，他在訃告中這樣寫道：

> 昨天，星期三下午三點，我親愛的兒子，音樂藝術家、作曲家法蘭茲．舒伯特，在經歷短期病痛之後長眠於地下，等候著來世更美好生活的喚醒。他享年 31 歲。我的家人希望把這個消息通知給親朋好友，葬禮將於 21 日，週五下午兩點半舉行。從紐威登第 694 號房子出發，遺體將被運到瑪嘉萊特頓的聖·約瑟夫教區教堂，並在那裡安葬。墓碑上將銘刻：法蘭茲．舒伯特，羅騷學校教師，1828 年 11 月 21 日葬於維也納。

收到訃告的朋友們陷入了深深的悲痛之中，舒伯特的死對於朋友們來說是一個極大的打擊，鮑恩菲爾德在 11 月 20 日的日記中寫道：

> 昨天下午舒伯特離開了我們。週一我還在和他講話，週二他還在即興寫曲，週三他就死了。我簡直不敢相信，這一切就像是一場夢。這顆最誠實的靈魂，我最真誠的夥伴，最好的朋友離開了人世。我真希望躺在那裡的是我而不是他。他帶著榮耀離開了這個地球。

施溫特在致索伯的一封信中，這樣表達了自己的悲痛心情：

> 我為他而哭泣，猶如為自己的兄弟哭泣一樣。但令我欣慰的是，他在藝術的巔峰之時離開，並已擺脫了苦惱。我對他的天性了解越多，就越感到他所遭受的困難之沉重。我們將永遠記住他。世界上任何煩惱都不能阻止我們深深地感受那些隨他一起消失的一切。

1828 年 11 月 21 日，舒伯特的手中握著耶穌受難的十字架，安詳地躺在靈柩中。那天天空灰暗，下著寒冷的細雨，但這一切並不能阻擋親朋好友和崇拜者排著長隊，送別舒伯特最後一程。舒伯特的墓地緊鄰著貝多芬，兩位音樂大師終於能夠朝暮相處、傾情相談。就這樣，年僅 31 歲的音樂天才永遠離開了人世。

舒伯特一生貧困，身後只留下了幾件私人物品和一些破舊的音樂書籍和樂器，全部折合價值只有 63 盾。但是，他留給後世 59 卷的作品，都是不朽的藝術珍品，其中還有成捆的未出版的手稿，而這些手稿在幾十年後才逐漸被挖掘出來。然而當時，他看病和葬禮的費用幾乎都無法支付，墓碑的費用是在他的朋友中間募捐才湊齊的，格里爾帕澤為舒伯特寫了墓誌銘，至今仍刻在他的墓碑上：

音樂藝術家在這裡不僅埋葬了一筆豐富的寶藏，而且埋葬了
更大的希望。

確實如此，舒伯特的天才本來還可以攀登更高的藝術巔
峰，他本來還可以賦予人類更多的音樂寶藏！我們要詛咒可
惡的命運的殘酷打擊，消滅了青春之花還在盛開的莫扎特，
讓貝多芬飽受耳聾之苦，又早早結束了維也納最偉大的天才
的生命。然而，我們或許可以從以下想法中獲得安慰：

這僅僅是大師的外在軀體在墳墓中化為塵土，但他的天
才精神卻已從世俗的憂慮痛苦中毫無束縛地昇華，透過他那
些永不毀滅、神聖如天堂般的優美作品而在今日的世上保存。

附錄：年譜

1797 年 1 月 31 日，出生於維也納市郊。

1808 年（11 歲），入讀維也納帝國和皇家神學院附屬小學，在神學院附屬教堂合唱團唱歌。

1810 年（13 歲），4 月 8 日—5 月 1 日，創作《G 大調鋼琴四手聯彈幻想曲》（訛名《殯葬幻想曲》）。

1811 年（14 歲），3 月，創作《夏甲的悲嘆》。

1812 年（15 歲），5 月，母親伊麗莎白·維茲因傷寒去世。舒伯特變音，轉入神學院附屬普通中學學習。師從薩列里學習作曲技巧。

1813 年（16 歲），11 月底，中途輟學離開神學院，回到父親的家中。

1814 年（17 歲），在聖安娜師範學校就讀一年，秋天回到父親的學校擔任助理教員。完成《D 大調第一交響曲》。開始與 16 歲的鄰家少女泰瑞莎相戀。10 月 16 日全 10 月 19 日創作《紡車旁的葛麗卿》。年底開始創作《降 B 大調第二交響曲》。

1815 年（18 歲），創作歌曲《靠近我愛》，歌德原詩。3 月，完成《第二交響曲》。5 月 24 日到 7 月 19 日，完成《第三交響曲》。結識詩人梅爾霍佛，他一生為梅爾霍佛的詩譜了 47 首歌。創作《魔王》，該年創作作品現存達 200 餘部。

1816 年（19 歲），年初申請萊巴哈地區音樂教職，未果。舒鮑恩把他的作品寄給歌德，未獲回信。與索伯相識，成為一生的好友。9 月，完成《第四交響曲》，並作短途旅行。10 月，完成《第五交響曲》。11 月，踏出父親的家門，開始職業音樂家的生活。

1817 年（20 歲），3 月，創作歌曲《歡樂頌》。創作歌曲《鱒魚》。8 月前一直寄居在好友索伯家裡。

1818 年（21 歲），2 月，完成《第六交響曲》。7 月，赴匈牙利徹利茲城堡，在埃斯特哈齊伯爵家擔任家庭教師。11 月，返回維也納。

1819 年（22 歲），和梅爾霍佛同住至 1821 年。夏天應弗格的邀請，到奧地利北部施泰爾度假。創作《A 大調鱒魚五重奏》。

附錄

1820 年（23 歲），因朋友塞恩參加革命黨活動被牽連，受到警察局的傳訊。6 月 14 日，歌劇《孿生兄弟》首演。

8 月，歌劇《魔琴》首演。11 月 21 日，泰瑞莎出嫁。12 月，創作《c 小調絃樂四重奏》，在室內樂創作上取得突破性進展。

1821 年（24 歲），《魔王》等 12 部作品出版，直到他去世共有 100 部作品出版。7 月，和索伯來到離維也納 20 英里的阿岑布魯格度假。8 月，返回維也納。

1822 年（25 歲），夏末，染上梅毒。9 月，完成三年前開始創作的《降 A 大調莊穆彌撒曲》。10 月，創作《未完成交響曲》。

1823 年（26 歲），夏季，完成聲樂套曲《美麗的磨坊女》。11 月，創作《流浪者幻想曲》。

1824 年（27 歲），年初開始創作《D 小調絃樂四重奏》。5 月 7 日，維也納舉行貝多芬音樂會。5 月下旬，第二次前往徹利茲城堡擔任家庭教師，愛上 19 歲的卡洛琳。10 月，返回維也納。

1825 年（28 歲），夏季，隨弗格在施泰爾、林茲、格蒙登等地漫遊。創作《聖母頌》。

1826 年（29 歲），申請宮廷小教堂音樂指揮，未果。6 月，完成《G 大調絃樂四重奏》。

1827 年（30 歲），3 月 26 日，貝多芬去世。5 月至 6 月，在多恩巴哈度假，創作《春之歌》和歌劇《格萊登伯爵》，作《小夜曲》。9 月，到格拉茲旅行。10 月，完成聲樂套曲《冬之旅》。11 月，完成《降 E 大調三重奏》。冬天，病情加重。

1828 年（31 歲），3 月，創作《C 大調交響曲》。3 月 26 日，舉辦第一次也是唯一一次作品音樂會。7 月，完成《第六部彌撒曲》。9 月，完成《C 大調絃樂五重奏》。10 月，徒步旅行至下瓦爾特斯多夫和艾森斯塔德，拜謁海頓的墓。11 月 19 日去世，被安葬在魏林格墓地，與貝多芬為鄰。

電子書購買

國家圖書館出版品預行編目資料

舒伯特的不朽樂章：《魔王》、《鱒魚》、《野玫瑰》，藝術歌曲之王與他的浪漫主義情懷 / 劉一豪，景作人，音渭主編 . -- 第一版 . -- 臺北市：崧燁文化事業有限公司, 2022.07
　面；　公分
POD 版
ISBN 978-626-332-499-2(平裝)
1.CST: 舒伯特 (Schubert, Franz, 1797-1828)
2.CST: 作曲家 3.CST: 傳記 4.CST: 奧地利
910.99441　　　　　　111010020

舒伯特的不朽樂章：《魔王》、《鱒魚》、《野玫瑰》，藝術歌曲之王與他的浪漫主義情懷

臉書

主　　　編：劉一豪，景作人，音渭
發 行 人：黃振庭
出 版 者：崧燁文化事業有限公司
發 行 者：崧燁文化事業有限公司
E - m a i l：sonbookservice@gmail.com
粉 絲 頁：https://www.facebook.com/sonbookss/
網　　　址：https://sonbook.net/
地　　　址：台北市中正區重慶南路一段六十一號八樓 815 室
Rm. 815, 8F., No.61, Sec. 1, Chongqing S. Rd., Zhongzheng Dist., Taipei City 100, Taiwan
電　　　話：(02) 2370-3310　　傳　　真：(02) 2388-1990
印　　　刷：京峯彩色印刷有限公司（京峰數位）
律師顧問：廣華律師事務所 張珮琦律師

定　　　價：250 元
發行日期：2022 年 07 月第一版
◎本書以 POD 印製